KB076784

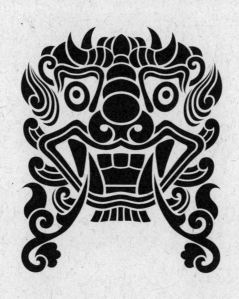

도깨비

1988년 8월 20일 초판 발행
2020년 3월 16일 개정판 발행

지은이
안상수

발행인
김옥철

편집 자문
임영주

주간
문지숙

편집
서하나
박지선
홍지선

자료 수집
백용기
성효종
유찬우
이서종
이임정
이재구
정선형
최지원

영문 옮긴이
게리 렉터
브라이언 베리
이영호
로빈 불먼
강수안

중국어 도움
왕즈웬

사진
윤명숙

디자인
김성훈

제작 도움
박민수

커뮤니케이션
이지은
박현수

영업관리
한창숙

인쇄
스크린그래픽

제책
다인바인텍

펴낸곳
(주)안그라픽스
우 10881 경기도 파주시
회동길 125-15

전화
031.955.7766(편집)
031.955.7755(고객서비스)

팩스
031.955.7744

이메일
agdesign@ag.co.kr

웹사이트
www.agbook.co.kr

등록번호
제2-236(1975.7.7)

ISBN
978-89-7059-026-4(13650)

CIP
2020002428

일러두기
1.
도깨비기와의 출토지, 크기 등
정보를 알 수 있는 것은 본문에
실었으나 정보를 알 수 없는
경우는 생략했다.

2.
기와 문양의 크기는
가로x세로x두께 순으로 정리했다.

도깨비

안상수

Dokkaebi

First edition published: August 20, 1988
Revised edition: March 16, 2020

Author
Ahn Sang-soo

Publisher
Kim Ok-chyul

Chief Editor
Moon Ji-sook

Editorial Advisory
Yim Young-Joo

Editor
Sur Ha-na
Park Ji-sun
Hong Ji-sun

Data Collection
Baek Yong-gi
Sung Hyo-jong
Yoo Chan-woo
Lee Seo-jong
Lee Yim-jeong
Lee Jae-gu
Jung Sun-hyung
Choi Ji-won

English Text
Gary Rector
Brian Berry
Lee Young-ho
Robin Bulman
Kang Su-ann

Chinese Text Assistance
Wang Ziyuan

Photography
Yoon Myung-sook

Design
Kim Sung-hoon

Production Assistance
Park Min-su

Communications
Lee Ji-eun
Park Hyun-sue

Business Management
Han Chang-suk

Printing
Screen Graphic

Binding
Dain Bindtec

Publisher
Ahn Graphics Ltd.
125-15, Hoedong-gil, Paju-si,
Gyeonggi-do 10881, Korea

Telephone
Editing
+82.31.955.7766
Customer Service
+82.31.955.7755

Fax
+82.31.955.7744

Email
agdesign@ag.co.kr

Website
www.agbook.co.kr

Registration number
2-236 (1975.7.7)

ISBN
978-89-7059-026-4(13650)

CIP
2020002428

Notes
1.
Included in this text is any
verifiable information such
as excavation sites and
dokkaebi tile sizes. Any
unknown information has
been omitted.

2.
Sizes of roof tile patterns
are arranged by width X
length X thickness.

Dokkaebi

ahn sang-soo

『도깨비』를.다시.펴내며.

도깨비에.빠진.지.꽤.오래.되었다..
한동안.잊다.떠올렸다.잊고.또.그랬다..
그저.우락부락하고.무섭고.그런.꼴.앞에서는.
늘.그.'도깨비'.마음이.솟아올랐다..

사람이란.본디.약한.생물이기에.
힘세고.무섭게.생긴.존재의.보호를.받고.싶어하는.본능이.있다..
사액과.불행에서.나와.우리.삶을.지켜줍소사.하며.
지붕.네.모서리에..문간에..그.형상을.박아넣었다..

그냥.우리는.그런.형상을.도깨비라고.이르며.
그들과.함께.살고.있다..

2020.봄.
날개.모심.

Some.Thoughts.on.This.Revised.Edition.

I.have.had.a.fascination.with.the.Dokkaebi.for.quite.some.time..
Just.when.I.would.forget,.they.would.creep.back.in.my.mind.before.
I.would.forget.about.them.again..Such.was.my.frame.of.mind.
with.respect.to.these.gruffly,.intimidating.figures..

As.weak.human.beings,.we.instinctively.yearn.to.be.protected.
by.strong.and.frightening.looking.creatures..And.in.our.efforts.
plea.to.deflect.absurdities.and.misfortunes.of.life,.we.have.
embedded.images.of.such.figures.on.the.four.corners.of.rooftops.
and.doorways..

We.simply.call.these.Dokkaebi,.as.we.live.with.them.side-by-side.

Spring.of.2020.
Respectfully,.
Nalgae.

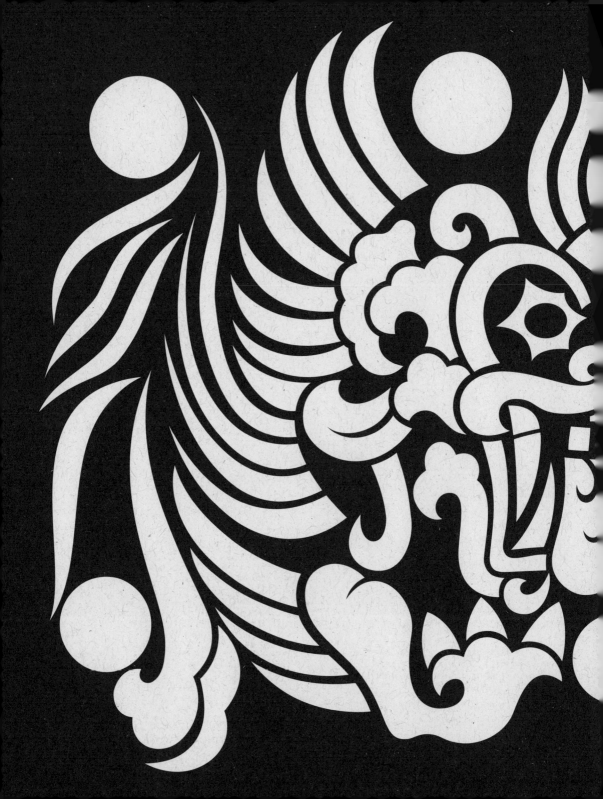

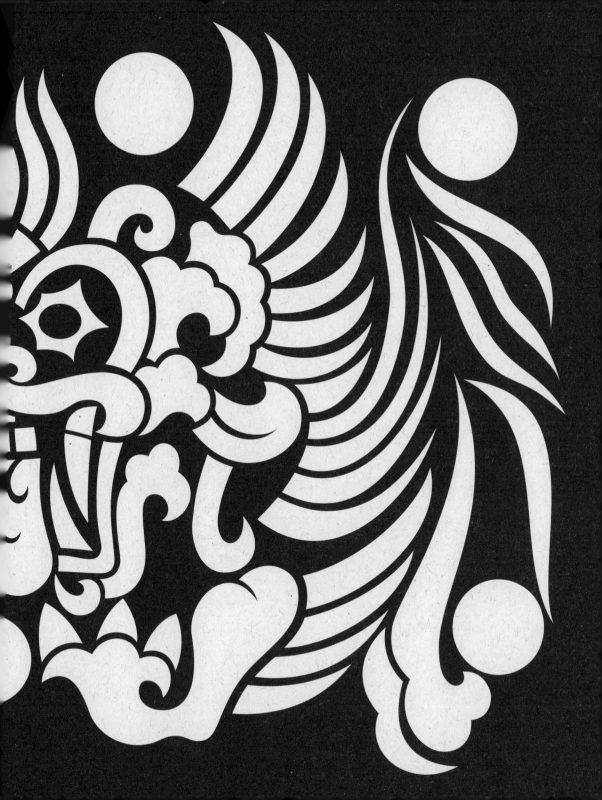

우리 도깨비

The Korean Dokkaebi

한국 사람의 멋을 알려면
먼저 한국 도깨비와 호랑이를 사귀어야 한다.

조자용

To learn about the Korean taste
you have to learn, know, get close to Korean Dokkaebi and tigers first.

Cho Ja-yong

내가 처음 도깨비 무늬 책을 낸 것이 1980년대 말이다. 도깨비가 새겨진 백제 벽돌을 보고 나도 모르게 끌렸다. 연꽃 대(臺) 위에 사지를 떡 벌리고 힘찬 모습으로 서 있는 도깨비는 두 팔에 불꽃 비늘을 달고 있었다. 손톱과 발톱은 날카로웠고 눈망울은 부리부리했으며 눈꼬리는 치켜 올라가 있었다. 주먹코 아래 딱 벌어진 입에는 크고 날카로운 송곳니가 무시무시했고 입 주위에는 수염이 이글거렸다. 괴력이 느껴지는 그 모습은 무서움 그 자체였다.

그 후 어느 날이었다. 나는 무언가에 홀린 듯 속리산으로 향했다. 조자용(趙子庸) 선생을 뵙기 위해서였다. 1950년대 초반 하버드대학교에서 건축을 공부한 선생은 건축가이자 뛰어난 전통문화 연구가였다. 그중에서도 도깨비에 관해서는 독보적이었다. 그래서 별명마저도 도깨비였다. 공사 때문에 길이 끊어져 차를 두고 캄캄한 길을 한참 걸었다. 결국 약속한 시간이 꽤 지나서야 선생 댁에 도착했다. 선생은 술상을 차려놓고 이미 얼큰하게 취해 나를 기다리고 계셨다. "저기 불 켜진 집 보이지? 저 집 박수 할아버지가 치우(蚩尤)[1]를 모시고 있어. 참 믿기 어려운 일이야. 우연히 발견한 거지. 우리나라에서 치우를 모시는 사람은 처음이야. 이리로 이사 오길 정말 잘했어." 선생은 덩실덩실 춤추듯 거구를 움직이며 이야기하셨다. 선생은 치우를 도깨비라고 생각하고 계셨다.

그로부터 한참 뒤 중국 산둥성(山東省)을 여행한 적이 있다. 지난(濟南)에 있는 산둥공예미술학원(山東工艺美術學院) 교수들의 도움으로 전부터 보고 싶었던 한나라 화상석(畵像石)[2]을 찾아 나섰다. 이른 아침에 떠나 저녁 무렵에 도착한 한나라 무씨 사당(武氏廟)에는 화상석 유물이 창고에 쌓여 보관되고 있었다. 사진을 찍지 못하게 막는 안내원과 우리 일행 가운데 한 명이 실랑이를 벌이기도 했으나 그곳에서는 도깨비 무늬를 발견할 수 없었다.

다음날 우리 일행은 동쪽 이난(沂南)으로 향했다. 어둑해졌을 때 도착한 그곳에는 이미 박물관이 있어 모든 시설이 잘 보존되어 있었다. 석실묘는 낙랑시대 이전에 세워진 것이었다. 지하 석실 문을 열고 안으로 들어가니 가운데 돌기둥 하나가 바로 눈에 들어왔다. 돌기둥 앞면에는 도깨비상이 또렷이 새겨져 있었다. 치우라 생각했다. "이것이 치우상인가요?" 나를 안내해주던 연구원에게 물었다. "그렇게 말하는 사람도 있지요." 하지만 박물관 설명서에는 귀면상(鬼面像)[3]이라고만 소개되어 있었다.

그 모습은 기괴했다. 머리에는 화살을 재운 활이 하늘을 향해 있었고 부릅뜬 눈에 입은 크게 벌리고 있었다. 오른손은 칼 두 자루를 쥐고 있었고 왼손은 극(戟)[4]으로 되어 있었다. 양팔 아래에는 날카로운 돌기가 달려 있었는데 왼쪽 어깨에도 튀어나와 있었다. 또한 갑옷과 같은 것이 배를 둘러 아랫도리까지 이어져 있었다. 허벅지에는 화염 뿔이 양옆으로 셋씩 뻗쳐 있었고 발가락에도 날카로운 칼이 끼워져 있었다. 이 모습에서 백제 기와에

1
중국의 전설 속 인물로 후세에는 제나라의 군신으로 숭배되었다.

2
중국 후한 때 성행한 신선, 새, 짐승 등을 장식으로 새긴 돌. 궁전, 사당, 묘지의 벽면에 많이 새겨 넣었다.

3
귀신의 얼굴 모습을 표현한 그림이나 조각.

4
무기의 한 종류로 끝이 세 갈래로 갈라진 창이다. 여섯 자 정도의 나무 자루 끝에 세 개의 칼날이 있다.

It was during the latter part of the 1980s that I first published a Dokkaebi design book. I was captivated by a Dokkaebi engraving on a Baekje tile in spite of myself. Standing strong on a lotus platform with his limbs wide open, the Dokkaebi wore flame scales on his arms. His nails and claws were sharp and his bulging eyes slanted upwards. Unveiled under his bulbous nose was a giant, sharp fang inside his open mouth with his beard flaming around the lips. The monstrous power emanating from his physical presence was fear itself.

Then one day, I headed to Mt. Sokrisan as if I were spellbound by something. I wanted to pay a visit to Dr. Zozayong. Having studied architecture at Harvard University, he was an outstanding researcher of traditional culture. His area of expertise was the Dokkaebi, even being nicknamed Dokkaebi himself. I got out of my car and walked for quite a distance in the dark as the road was blocked off for construction, arriving at his home much past the appointed time. The Master, by then already inebriated, had prepared a wine table while awaiting my arrival. Moving his large body in a grand dance-like gesture, he said, "Do you see the lighted house over there? The old man Bak-Su has a Chiyou[1]. It's so hard to believe. He found it by accident. He is the first I've met in the country who attends a Chiyou. I'm so glad I moved here." The Master thought Chiyou was the Dokkaebi.

Long afterwards I traveled to Shandong province. With help from professors at the Shandong Arts and Crafts Institute in Jinan I set out in search of the Ghost Stone[2] of Han Dynasty, something I had always wanted to see. Our group left early in the morning, arriving in the evening at the Wu Temple of Han Dynasty where ghost stone artifacts were preserved in a storage room. Despite our efforts, even as a scuffle arose between one member of our group and the tour guide who would not allow photographs, we were unable to find any Dokkaebi patterns.

We headed east to Yinan the next day. Arriving at dusk, we discovered the facilities to be well preserved as a museum was already built in place. The stone pagoda was constructed before the Nangnang era. As I entered the underground stone door, I immediately noticed in my view one of the stone pillars placed at the center. On the front was clearly engraved a Dokkaebi figure. I thought surely this was a Chiyou. "Is this a Chiyou?" I asked the researcher who guided me. "Some say it is," he replied. The museum booklet, however, simply introduced it as an "image of ghost face"[3].

He had a grotesque appearance. On his head was a bow with an arrow pointing toward the sky and his mouth was wide open. In his right hand, he held two swords and his left hand was made

1
A legendary figure in China worshiped as a warrior of Qi.

2
Popular during the latter part of the Han Dynasty, this is a stone carved with Xian, birds, beasts, etc. It was engraved on the walls of palaces, shrines and cemeteries.

3
A picture or sculpture depicting the face of a ghost.

새겨진 도깨비 모습이 그대로 연상되었다. 돌기둥의 연대로 미루어
이 모습이 백제로 전해져 변형되었을 것이라는 생각이 들었다.
　　2011년 가을, 대만 남쪽 타이난(台南)의 헌책방에서 무심코 책장을
넘기다가 중국에서 본 도깨비상의 탁본을 발견했다. 설명에는 치우상이라고
되어 있었다. 헌원(軒轅)[5]이 중국 중원(中原)의 모든 제후를 다스리던 시절,
끝까지 그에게 저항한 이가 바로 동이족의 우두머리 치우였다. 치우는 번개를
치고 큰비를 내려 산과 강을 바꾸는 재주를 가지고 있었다. 그러나 치우는
탁록(涿鹿)[6]에서 일어난 큰 싸움에서 헌원에게 패한다. 이후 헌원은
천자가 되는데 그가 곧 황제다. 이 대결에서 치우는 도깨비 부대를,
황제는 귀신 부대를 이끌었다. 치우를 도깨비라 하는 이유가 여기에 있다.

　　치우천왕은 중국 신화에 등장하는 쇠머리에 사람 몸을 한 괴물이다.
그리고 우주의 최고 지배자인 황제와 싸워 승승장구했던 힘센 반역아다.
두말할 것 없이 그러한 신화는 중심에 중국이 있고 동서남북의
그 주변에 동이(東夷), 서융(西戎), 남만(南蠻), 북적(北狄)의 오랑캐들이
있다는 화이(華夷)적 문화 코드의 산물이다.
그러기 때문에 황제는 글자에도 나타나 있듯이 가운데와 토(土)를
상징하는 노란색으로 되어 있고 치우는 변방의 대항문화(Counter
Culture)로 그가 도우려 한 적제(赤帝·炎帝)의 경우처럼 남방과 불을
나타내는 붉은색이다. 이 같은 코드 해석을 통해 보면 치우는 자연스럽게
붉은 악마의 이미지와 오버랩된다.
더구나 치우를 주변 코드의 시각에서 보면 동이 민족의 영웅으로
떠받칠 수 있다. 실제로 붉은 악마가 내세우는 치우천왕은 중국 측
시각이 아니라 한족과 싸워 이긴 배달나라의 제14대 자우지 환웅이라는
'환단고기(桓檀古記)'를 토대로 하고 있다.
그러나 아무리 치우를 한민족의 영웅설화로 코드화한다고 해도
현대의 한국인에게는 서양의 악마보다 더 낯설게 들릴 것이다.
하지만 실제 붉은 악마의 캐릭터를 보면 옛날 한국의 기왓장에서 보던
바로 그 도깨비요, 귀면이라는 느낌이 온다.
<div align="right">- 이어령[7] -</div>

　　도깨비 형상이 치우장수의 모습을 본 뜬 것임은 일본의 고스기
가즈오(小杉一雄) 박사가 이미 논문으로 밝힌 바가 있고 중국의
원가(袁珂)도 이 견해에 동의하고 있다.
기록들에 의하면 치우장수는 이빨이 창칼과 같고 머리에는 뿔이 달렸다.
이빨은 이촌(二寸, 6.6센티미터)이며 싸울 때에는 뿔로

5
전설상의 임금인 황제
(黃帝)의 이름으로 치우 등
포악한 제후들을 정벌하고
제위에 올랐다.

6
중국 허베이성(河北省)
장자커우(张家口)에 있는
현이다.

7
이어령.
「<6>치우천왕(蚩尤天王):
외래·토착문화의 융합」
중앙일보.
2002.6.27. https://
news.joins.com/
article/4302979

of a polearm[4]. Sharp objects protruded from beneath both his arms and his left shoulder. An armor-like object covered his abdomen and the groin area. Three flaming horns extended on both sides of his thigh and a sharp knife was inserted in his toes. The figure was reminiscent of the carved Dokkaebi on Baekje tiles. And considering the time period of the stone pillar, I thought the figure must have been modified after being introduced to Baekje.

In the autumn of 2011, I was thumbing through a book at a secondhand bookstore in Tainan, a southern city in Taiwan, and discovered a rubbed copy of the Dokkaebi I saw in China. The description stated it was Chiyou. When Xuanyuan[5] ruled the nobles of the Chinese middle class, the one who resisted throughout was Chiyou, the head of the Dongui clan. Chiyou possessed skills to bring rain by striking lightning and, thereby, transforming mountains and rivers. But he was defeated by Xuanyuan during a big battle that took place in Zhuolu[6]. Thereafter, Xuanyuan becomes the Yellow Emperor. In this confrontation, Chiyou led an army of dokkaebis while the Yellow Emperor led an army of ghosts. This is why Chiyou is called the Dokkaebi.

> In Chinese folklore, Emperor Chiyou emerges as a monster with a metal head and a human body. He is also a powerful and rebellious being who fought against the Yellow Emperor, the supreme ruler of the universe. Needless to say, such myth is the product of Huain culture which places China at its center surrounded by savages of Dongyi, Xirong, Nanman, and Beidi on the regions east, west, south, and north.
> Accordingly, the Yellow Emperor, as evident by the earth symbol in the middle of its character, is symbolized by the color yellow; while Chiyou, the counterculture of its time, is symbolized by red representing the south region and fire - just like the Yan Emperor he attempted to defend. From a countercultural perspective, Chiyou naturally overlaps with the red devil.
> Furthermore, from the perspective of surrounding regions, Chiyou can be venerated as the Dongyi Clan hero. In reality, Emperor Chiyou of the red devil is based on the 14th Generation Jauji Hwanung who fought against the Han Chinese according to Hwandan Gogi.
> Nonetheless, despite best efforts to codify Chiyou as a Korean hero, he remains more unfamiliar than the western devil to modern-day Koreans.
> But when one sees an actual image of the red devil, one will get the impression that he is indeed that Dokkaebi found on roof tiles of the past.

- Lee O-Young[7] -

[4] A kind of spear with three split ends. Three blades are attached at the bottom of six wooden sticks.

[5] He came to the throne after punishing savage rulers such as the Chiyou under the guise of a legendary emperor.

[6] Hebei Province in Zhangjiakou, China.

[7] Lee O-young. "<6> Chiyou Emperor: Convergence of Foreign and Native Cultures, JoongAng Daily. 2002.6.27. https:// news.joins. com/ article/4302979

받아서 아무도 그를 이길 수 없다.

구름과 안개를 부르고 쇠무기를 처음 만들어 썼으며 황제도 그를 이기지
못하였다. 때문에 중국인들이 가장 무서워하는 인물이 되었으며 점차로
싸움의 신인 전신(戰神)으로 자리바꿈을 하게 되었고 무기고의 문짝에는
으레 그 그림이 붙게 되었다.

- 노승대[8] -

8
노승대,
「장수도깨비-잡귀야,
물러가라」
월간 《불광》 195호.

9
탐욕이 많고 사람을
잡아먹는다는 상상 속의
흉악한 짐승이다.

10
「돗가비 請ᄒ야 神을 비러
목숨 길오져 ᄒ다가-」
『석보상절』 9:36.
조선 세종 때 수양대군이
왕명을 받아 석가
일대기를 정리한 불경
언해서로 보물 제523호로
지정되어 있다.

중국 상나라시대의 청동 유물에 새겨진 도철(饕餮)[9]의 모습 역시 도깨비와
같다. 용의 아홉 아들 가운데 다섯째인 도철은 중국 신화에 자주 등장하는
네 괴물 가운데 하나이다. 몸은 소나 양의 모습이고 머리에 솟은 뿔은
굽었으며 호랑이 이빨에 사람의 얼굴과 손톱을 가지고 있다.

우리에게 도깨비는 무엇인가? 한마디로 정의할 수 없다. 도깨비의
본딧말인 '돗가비'라는 말은 『석보상절(釋譜詳節)』[10]에 처음 나온다. 도깨비는
한자로 독각귀(獨脚鬼)라 쓰기도 한다. 외다리 귀신이라는 뜻이지만 도깨비의
소리를 한자로 적은 것 같기도 하다. 도깨비를 자칫 귀(鬼)의 일종으로 여길
우려가 있으나 도깨비는 귀와는 다르다.

인간의 경험적 세계를 초월한 영적인 존재를 일러 귀나 신(神)이라고 한다.
귀는 사람에게 나쁜 짓을 하거나 해코지를 하는 공포의 대상이며
병마와 액운을 부른다. 신은 사람들이 신앙으로 섬기거나 모시는 대상이다.
신에는 후손에게 좋은 영향을 주는 조상신이나 큰 업적을 세운 임금의 넋,
충의로운 업적이 있는 유명한 장군의 넋 등이 있다. 산신(山神)과 천신(天神)도
이에 속한다. 귀는 우리가 흔히 일컫는 귀신으로 죽어서 저승에 가지 못하고
구천을 떠도는 원혼이다. 도깨비는 조상신처럼 사람이 섬기거나 모시는
대상도 아니요, 무서워하고 꺼리는 공포의 대상도 아니다. 신도 귀도 아니며
그렇다고 사람도 아닌 도깨비는 바로 그 사이에 있다.

속담과 설화에 나오는 도깨비는 으슥한 곳을 좋아하고 한밤중에 나타나
새벽이 되면 사라진다. 사람이 활동하지 않는 시간, 사람이 오지 않는 곳에
나타난다는 점에서 귀신과 비슷하지만 다른 점이 더 많다. 귀신이 사람의
변형이거나 물건에 신이 깃들어 변형된 것이라면 도깨비는 사람이 쓰던
물건에 정령(精靈)이 붙어 조화를 부리는 존재이다. 도깨비는 불의 형태로
나타나 두려움을 주기도 하지만, 때로는 그 환한 불빛으로 사람을 인도하기도
한다. 모습은 드러내지 않고 소리만 들리거나 돌이 날아오기도 한다. 귀신은
사람 사는 곳과 가까이 있어 어느 집의 헛간이나 뒤뜰, 빈방 등에 있다.
도깨비는 사람과 떨어져 마을 밖이나 흉가 같은 곳에 산다.

귀신은 사람에게 보복하고 괴롭히거나 혹은 이로움을 주려는 뚜렷한
목적을 가지고 나타난다. 이와 달리 도깨비는 특별한 목적이 있어 나타나는

The fact that Dokkaebi figure emerged from General Chiyou has been published by Professor Kazuo Kosugi of Japan and Yuan Ke of China agrees with this viewpoint.

According to records, General Chiyou had sword-like teeth and horns on his head. With teeth 6.6 centimeters long and charging head-on with his horns, he was invincible in combat.

Even the emperor could not defeat him since he had power over the clouds and the fog and was first to make iron weapons. Most feared by the Chinese, he was eventually upheld as the god of war and his images naturally attached to armory doors.

- Noh Seung Dae[8] -

The image of Taotie[9], carved on bronze relics of the Chinese Shang Dynasty, also resembles the Dokkaebi. As the fifth of nine sons of the dragon, Taotie is one of four evil creatures often mentioned in Chinese folklore. Its body is either that of a cow or a sheep with jagged horns on its head together with a tiger's teeth and a human face and nails.

What, then, is the Dokkaebi to us? This cannot be determined in one word. The word "Dotegabi" first appeared in the Seokbo Sangjeol[10]. Occasionally, Dokkaebi is written as Dokgakgwi (獨脚鬼) in Chinese characters. Notwithstanding the fact that these characters mean a one-legged ghost, it is quite possible that Dokkaebi was written phonetically in Chinese. There is some concern over Dokkaebi being associated with a type of a "ghost" but Dokkaebi is different than a ghost.

Spiritual beings having transcended the human empirical realm are called spirits or deities. Ghosts are feared creatures that act evil and cause harm to people, precipitating disease and misfortune. A deity is a being people serve or worship with faith. There are deities of the ancestral spirit providing support to their descendants and souls of kings with great achievements or of famous loyal generals. Mountain gods and heavenly gods also belong in the same category. Ghosts are what is commonly referred to as spirits wandering with resentment after death, unable to move forward to the other side. The Dokkaebi, on the other hand, is neither to be worshipped like the ancestral spirit nor to be feared or resisted. He is neither deity or spirit nor a human being; he stands somewhere between the two.

In proverbs and folklore, Dokkaebi is said to enjoy shady places and appears during the night but disappears at dawn. Though similar to ghosts in that he emerges and works when no one is around, there are more differences. While a ghost is a metamorphosed person or a deified object, the Dokkaebi is a harmonious balance of an object, used by people, with an affixed

8
Noh, Seungdae. *JangSoo Dokkaebi, Bad Spirits Be Gone*. 195th Edition, Bulkwang Monthly.

9
An imaginary beast said to be vicious, greedy and cannibalistic.

10
"Ask Dokkaebi for a blessing of longevity" Stone statue 9:36. Designated as relic number 523, this translation text of the biography of Buddha was compiled by Grand Prince Suyang by King Sejong's command during the Joseon Dynasty.

게 아니어서 민가에 들어가 장난을 치거나 행인에게 씨름을 청하기도 한다. 마음이 허하면 보인다는 이야기도 있다.

도깨비는 사람과 성격이 비슷해 먹고 마시며 춤추고 노래 부르는 것을 좋아한다. 어여쁜 여자를 좋아하고 때로는 심술을 부리기도 한다. 한편으로는 무궁한 능력으로 사람이 할 수 없는 일을 쉽게 해낸다. 사람을 부자로 만들어 주기도 하고 망하게 하기도 한다. 그러면서도 우직하고 소박한 면이 있어 사람의 꾀에 넘어갈 때도 있다. 이에 사람에게 복수를 하기도 하지만, 그것이 도리어 사람이 잘되도록 도와주는 결과를 낳기도 한다. 도깨비는 자신에게 해를 끼치지 않으면 결코 사람을 해치지 않는다. 도깨비는 착한 사람에게는 부를 안겨 주지만, 나쁜 사람에게는 괴로움을 준다. 도깨비의 이러한 모습은 <도깨비방망이>나 <도깨비감투> 등 여러 설화와 속담에서 엿볼 수 있다.

삼국시대 기와에 나타나는 도깨비 얼굴은 대체로 무섭다. 이는 치우 등에서도 왔겠지만, 상상 속 무서운 동물의 얼굴에서도 유래했을 것이다. 또 여기에 다른 무서운 얼굴이 섞이기도 했을지 모른다. 우리는 이러한 무서운 얼굴을 통틀어 무심코 도깨비라 부른다. 누가 시킨 것도 아닌데 우리 안에 깔린 마음 바탈이 그냥 도깨비를 떠올리게 하는 것이다. 그래서 이 무서운 얼굴이 우리에게 불운을 가지고 오는 천재지변, 액운, 삿된 불행 등을 막는 벽사(辟邪)[11] 무늬로 쓰인 것이다. 천재지변은 크게 바람난리(風災), 물난리(水災), 불난리(火災)의 삼재(三災)로 나눌 수 있다. 삼재는 풍신(風神), 화덕(火德), 화신(火神) 숭배로 이어져 그 모습이 벽사 미술에 나타나며 때로는 풍백(風伯), 우사(雨師), 운사(雲師), 뇌공(雷公)[12] 등의 모습으로 표현되기도 한다. 환웅 천왕은 백두산에 내려올 때 풍운우뢰(風雲雨雷)와 함께 도깨비 3천 마리를 거느렸는데 이 도깨비들의 모습은 『삼국유사(三國遺事)』 『제왕운기(帝王韻紀)』 등의 기록에서 엿볼 수 있다.

옛사람들은 이러한 불행으로부터 보호받기 위해 신령을 찾아가 빌고 또 빌었다. 이것이 벽사 신앙의 시작이다. 그런가 하면 하늘의 별을 정리해 스물여덟 수(宿)로 정하고 이를 다시 동서남북 사방에 일곱 수씩 나누어 놓아 사신(四神)으로 부르며 섬기기도 했다. 동쪽의 파랑 미르(靑龍), 서쪽의 흰 범(白虎), 남쪽의 붉은 새(朱雀), 북쪽의 검은 거북(玄武)이 그것이다. 사신 벽사 미술은 이러한 사신 신앙 속에서 태어났다. 고구려 무덤 벽화의 파랑 미르, 흰 범, 검은 거북은 부리부리한 눈, 커다란 입, 네 개의 사나운 이빨(靈齒) 등으로 표현된다. 이러한 모습이 바로 동아시아에서 공통으로 나타나는 벽사 도깨비상이다. 이들 형상이 용, 도철, 치우, 범, 사자, 야차(夜叉)[13] 등과 합쳐져 도깨비의 모습을 형성했을 것이다. 이들의 공통점은 무서운 모습에 있다. 무서운 모습은 사람의 힘으로 어떻게 할 수 없는 불길한 것을 물리치는 상징이었다. 조선시대에 들어서 도깨비 무늬는 눈망울만 남는

11
요사스러운 귀신을 물리친다는 뜻이다.

12
풍백은 바람의 신, 우사는 비를 지배하는 신이고 운사는 단군신화에서 환웅이 하늘에서 내려올 때 거느리고 온 구름 신이며 뇌공은 천둥을 맡고 있는 신이다.

13
사람을 괴롭히거나 해치는 사나운 귀신.

spirit. The Dokkaebi may frighten people by surfacing in the form of fire but, at times, will guide them by the same bright light. He might merely make a sound without revealing himself or throw a pebble in one's way. Ghosts live close to people and reside in their barns, backyards, and vacant rooms. The Dokkaebi lives away from people in outer villages or haunted places. Ghosts appear with specific intentions to retaliate, torment, or to give aid. On the contrary, the dokkaebi does not appear with a specific purpose and, therefore, may enter people's homes to be playful or invite a passerby for a wrestle. One may even see him when feeling empty inside.

He is similar to people in that he enjoys eating, drinking, dancing, and singing. He likes pretty women and can become grumpy at times. On one hand, his infinite power makes it easy for him to do things people cannot do. He can make people rich or poor. But his plain and rustic side, at times, can make him fall for people's tricks. This may provoke vengeance on his part; but, in turn, the very act of revenge can help people succeed. Unless harmed himself, the Dokkaebi will never hurt people. He brings wealth to the good but afflicts the bad. One can catch a glimpse of these traits in stories like "The Dokkaebi Mallet" and "The Dokkaebi Hat."

The Dokkaebi faces on tiles of the Three Kingdoms, in general, are fearsome. While Chiyou may have played a role in this, it likely derived from imaginary faces of frightening animals. Moreover, other hair-raising faces may have been intermixed. Incidentally, we refer to these frightful facial images as the Dokkaebi. Clearly, it is the substructure of our minds freely conjuring up the word "Dokkaebi."

Appropriately, these frightening faces were used as patterns for apotropaic[11] objects that ward off natural disasters, bad luck, and misfortunes. Natural disasters can be divided into the Three Calamities of wind, water, and fire. The Three Calamities led to the worship of the god of wind, god of transformation, and god of fire which images appear in apotropaic art which may be expressed as Pungbaek, Unsa, Usa, and Noegong.[12] When Hwangung descended to the Baekdu Mountain accompanied by Pung Woon Thunder, he ruled over 3000 dokkaebis. The accounts of these dokkaebis can be found in Samguk Yusa (The Memorabilia of the Three Kingdoms) and the Jewang Ungi (Songs of Emperors and Kings).

People of ancient times pleaded with gods for protection from such aforementioned misery. This was the beginning of apotropaic faith. They classified the stars into twenty eight categories only to rearrange them into seven sub-groups divided among all directions of the east, west, south, and north. After naming these the Four Gods, people worshipped them: the eastern Blue Mir (Dragon), the western White Tiger, southern Red Bird, and the northern Black Turtle.

11
Possessing power to avert evil spirits.

12
Pungbaek is the god of wind, Usa is the god of rain, Unsa is the god of clouds that Hwan Hung brought with him when he descended from the heavens according to Dangun mythology, and Noegong is the god of thunder.

등 그 형태가 단순해지거나 무서운 얼굴이 사람의 얼굴로 친근하게 변해갔다.
아마 그것은 도깨비 이야기가 사람살이에 가까워졌다는 의미일 것이다.

　　도깨비는 기와에 새겨져 지붕에 자리를 잡아 액운과 잡귀를 막고 마을
어귀에 장승으로 세워져 마을을 지키는가 하면 설화와 속담에서는 초인적
힘과 창조적 능력으로 참과 거짓을 꿰뚫어 선을 북돋우고 악을 벌하기도 한다.
도깨비는 자유분방하고 원시적인 감정으로 동물에 가까운 본능을 발휘한다.
이를 통해 인간의 잠재적 욕망이 헛된 것임을 일깨운다. 도깨비는 동아시아
여러 나라에 있었으나 이는 한국 도깨비의 특징이다. 나는 여기에서 도깨비
같은 한국인의 모습을 엿본다.

　　도깨비에게 홀려 그 무늬를 고르고 엮어 책을 낸 지 서른두 해가 지났다. 처음
낸 책에 무늬를 더하고 원래의 무늬를 고쳐 기웠다. 손을 댈수록 마음이
쓰이고 모자란 부분이 눈에 걸린다. 그럴 때마다 유난히 조자용 선생이
그리웠다. 이번에는 국립중앙박물관과 국립경주박물관, 가회민화박물관
윤열수 관장님, 유금와당박물관 금기숙 교수님, 사진가 윤명숙 님의 도움으로
관련 사진과 탑본을 구해 넣었다. 오랜 기간 자료를 수집하고 정리하는 데
도움을 준 많은 분께 고마움을 전한다. 앞으로도 기회가 닿는 대로 도깨비
무늬를 찬찬히 보태나갈 것이다.

아름나라
네즈믄세온쉰세해
날개 안상수 모심

This type of apotropaic art was born out of faith in the Four Gods. The Blue Dragon, the White Tiger, and the Black Turtle depicted on Goguryeo Tomb Murals all have beaked eyes, wide mouths, and four ferocious teeth. This is the common Dokkaebi pattern found on apotropaic art of East Asia. In all likelihood, the combined depictions of dragon, iron, Chiyou, tiger, lion, and Yaksha[13] formed the Dokkaebi figure. What they share is a frightening appearance which symbolizes overpowering of ominous circumstances that is beyond human ability.

In the Joseon Dynasty, the Dokkaebi became more simplified with depictions limited to just the eyes and his fearful face transformed into a more familiar human face. Perhaps this signified that the Dokkaebi story was becoming more intricately connected to the human story. Engraved on roof tiles, the Dokkaebi has a permanent residence there to help prevent bad luck and mischief. He stands at village entrances for protection. In folktales and proverbs, he uses his superhuman and creative powers to discern between truth and error for the sake of promoting the good and punishing the evil. With his free-spirited and primitive emotions the Dokkaebi exhibits instincts closely resembling an animal. The Dokkaebi is a reminder that human indulgence is ineffectual. Though the Dokkaebi exists in various East Asian countries, this particular characteristic is unique to the Korean Dokkaebi. It is this distinctive Korean trait that resembles the Dokkaebi.

It has been over thirty-two years since my fascination with the Dokkaebi led to my first publication on the subject matter. In this edition, I have included additional designs along with modifications on a few original designs. The longer I worked on it, the more I became aware of my own shortcomings. Each time this happened, the more I missed Dr. Zozayong. For this edition, I enlisted the help of the National Museum of Korea, Gyeongju National Museum, Dr. Yoon Yul-soo of the Gahoe Folk Art Museum, Professor Geum Ki-sook of the Yoo Geum Roof End Tiles Museum, and the photographer Yoon Myung-sook for relevant photos and rubbed copies. I wish to thank all who took the time to collect and organize information contained herein. As opportunity arises, I intend to continue adding to these Dokkaebi designs.

Dangun Year 4353
Respectfully
Nalgae, Ahn Sang-soo

13
A ferocious ghost that torments or harms people.

삼국시대

기원전 57-668

The Three Kingdoms

BC 57 - AD 668

고구려

기원전 37-668

Goguryeo

BC 37 - AD 668

1
바래기기와 도깨비무늬
Eaves Tiles
鬼面瓦當紋

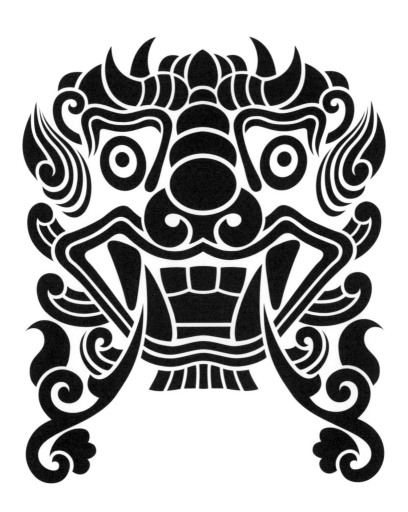

바래기기와 도깨비무늬
Eaves Tiles
鬼面瓦當紋

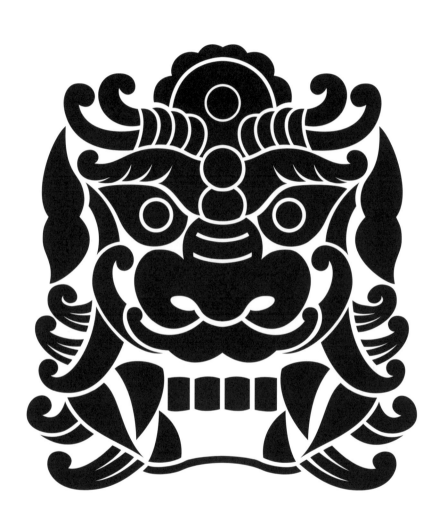

3
바래기기와 도깨비무늬
Eaves Tiles
鬼面瓦當紋

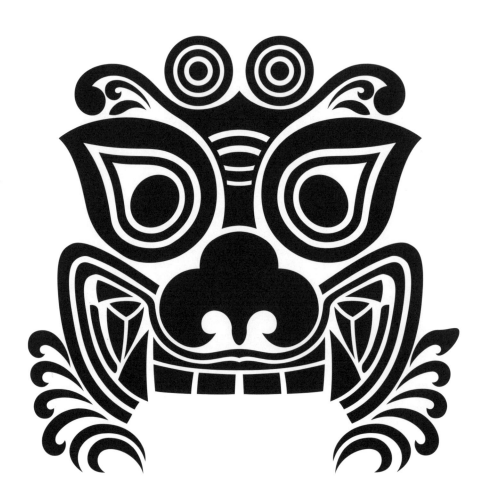

바래기기와 도깨비무늬
Eaves Tiles
鬼面瓦當紋

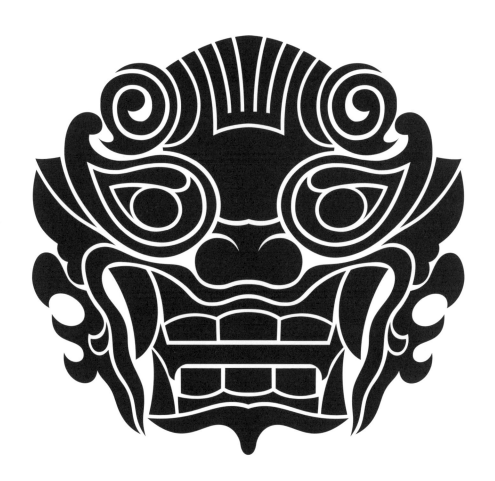

5
막새기와 도깨비무늬
Eaves Tiles
鬼面瓦

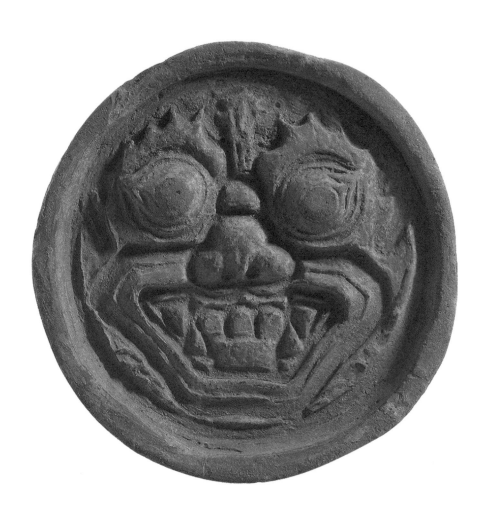

중국 지린성 지안시 산성자
Hill Castle in Jian City, Jilin Province, China
15.3cm

> p.324

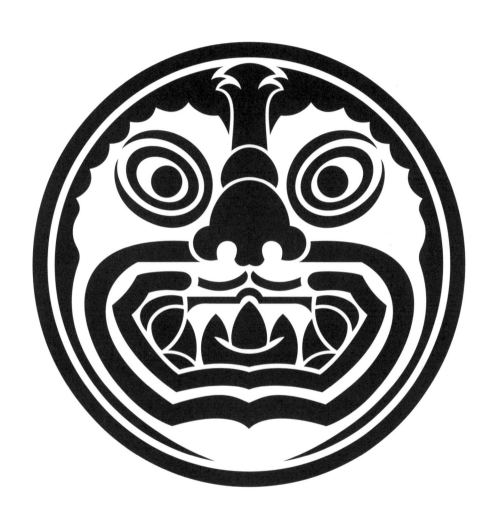

막새기와 도깨비무늬
Eaves Tiles
鬼面瓦

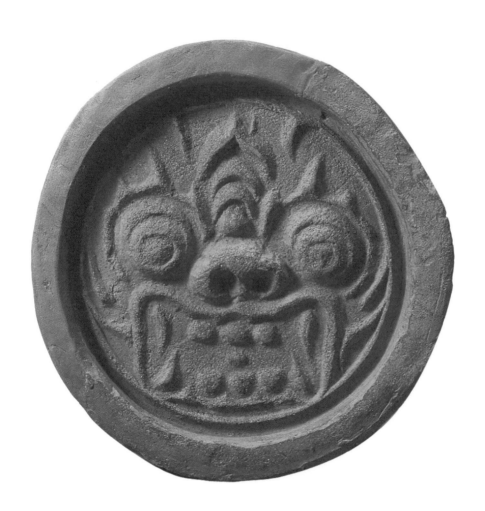

중국 지린성 지안시 산성자
Hill Castle in Jian City, Jilin Province, China
15.2x3.5cm

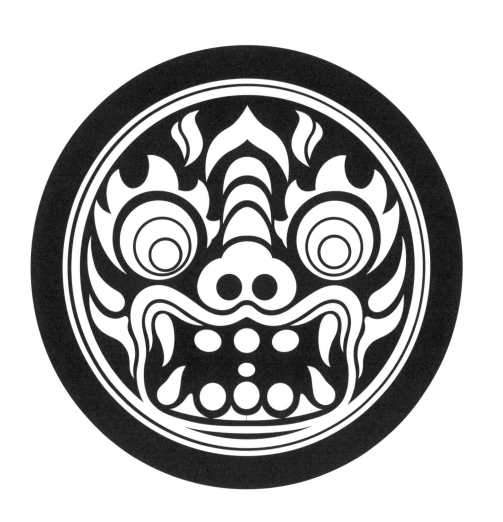

막새기와 도깨비무늬
Eaves Tiles
鬼面瓦

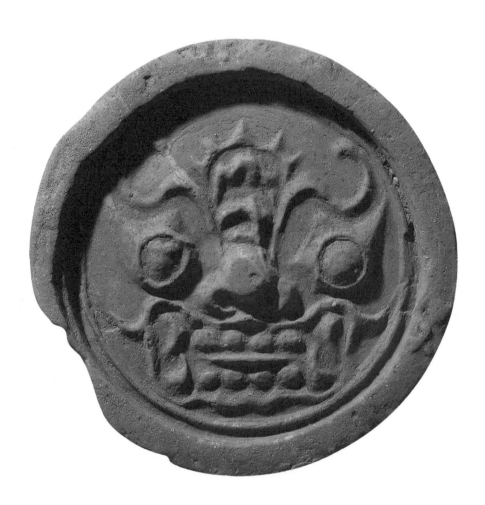

중국 지린성 지안시 산성자
Hill Castle in Jian City, Jilin Province, China
22cm

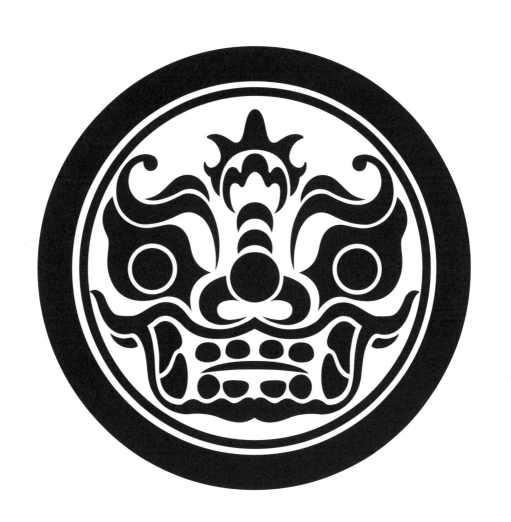

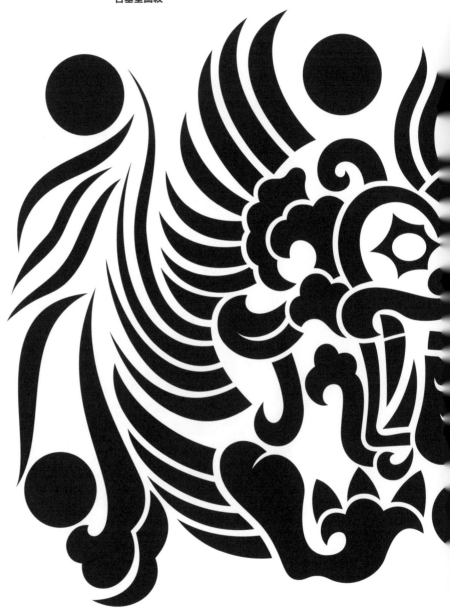

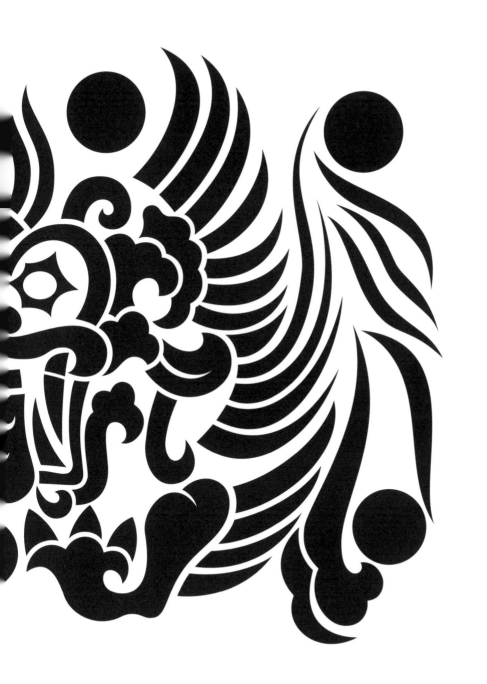

무덤그림 기둥머리 장식 도깨비무늬
From the Capital of a Column in a Tomb
古墓柱頭裝飾紋

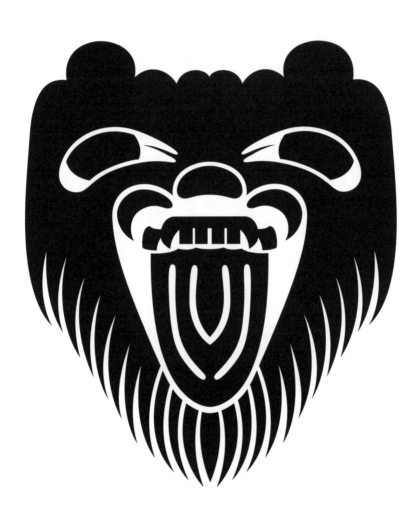

고구려 안악3호분 돌기둥
Stone Column, Goguryeo Anak Tomb No.3

무덤그림 기둥머리 장식 도깨비무늬
From the Capital of a Column in a Tomb
古墓柱頭裝飾紋

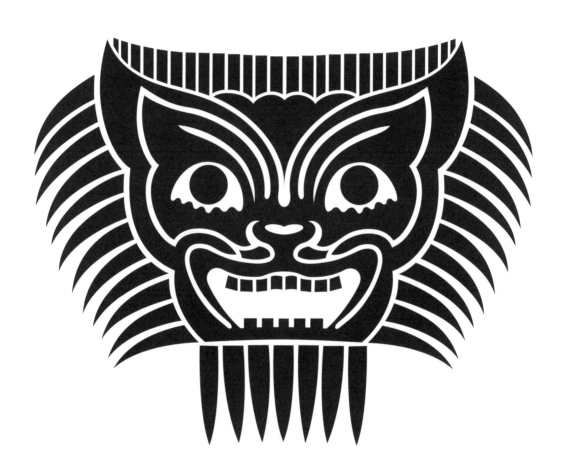

고구려 안악3호분 돌기둥
Stone Column, Goguryeo Anak Tomb No.3

백제

기원전 18-663

Baekje

BC 18 - AD 663

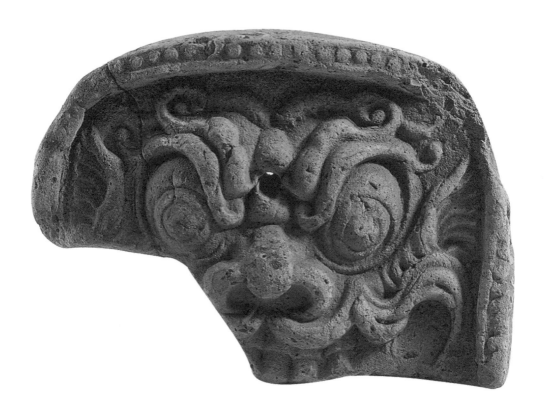

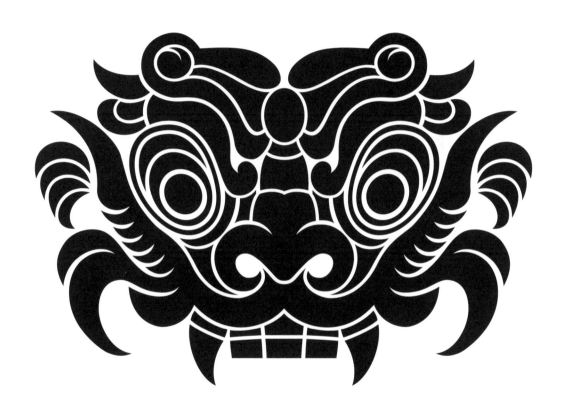

바래기기와 도깨비무늬
Eaves Tiles
鬼面瓦當紋

부여 가탑리, 국립부여박물관 소장
Buyeo National Museum, Gatap-ri, Buyeo
10.3cm

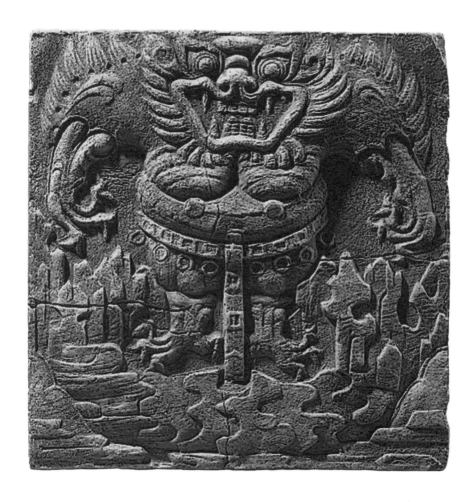

부여 외리 출토, 국립부여박물관 소장
Buyeo National Museum, Excavated from Oe-ri in Buyeo
29 x 29.4 x 4.2cm

> p.324

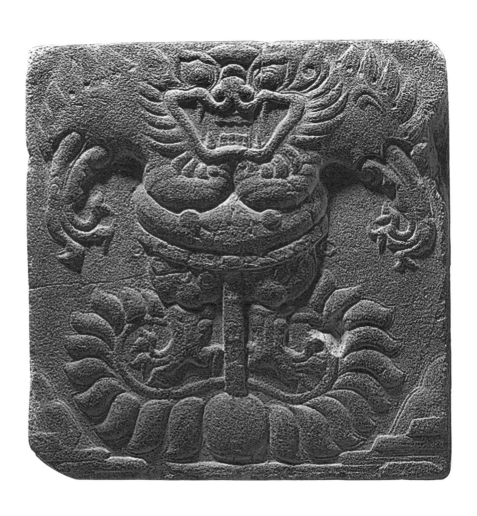

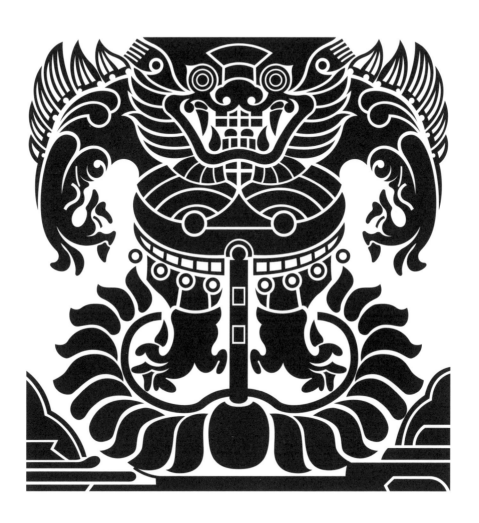

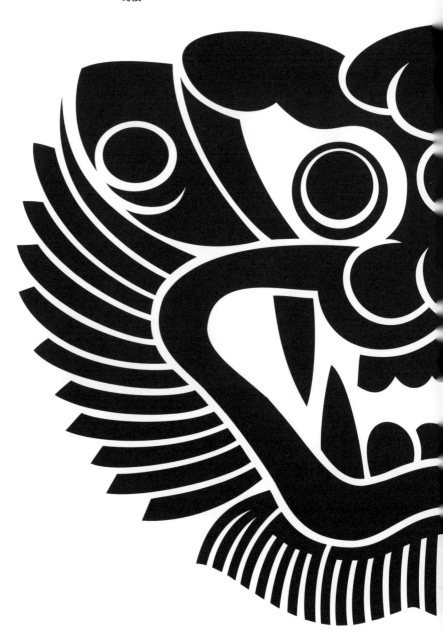

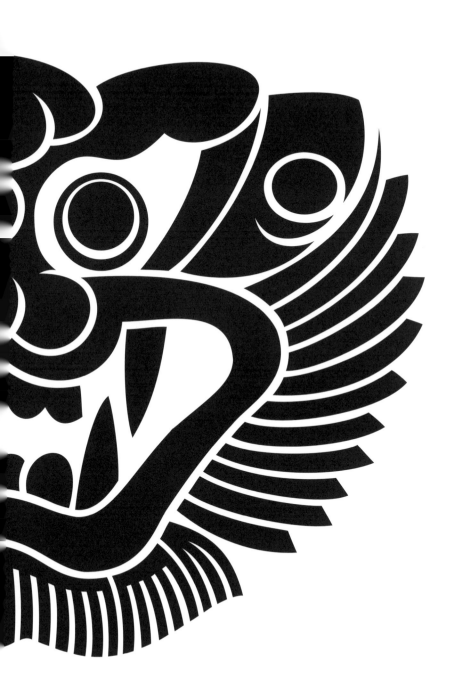

신라

기원전 57-698

Silla

BC 57 - AD 698

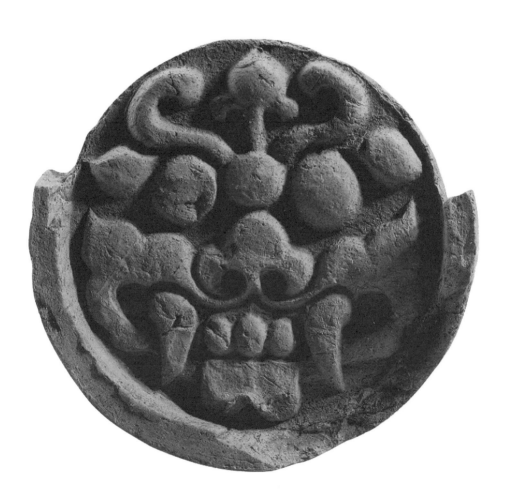

17.5x2.1cm

> p.324

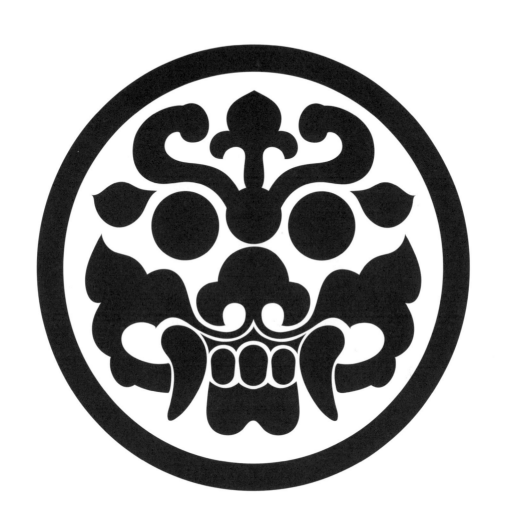

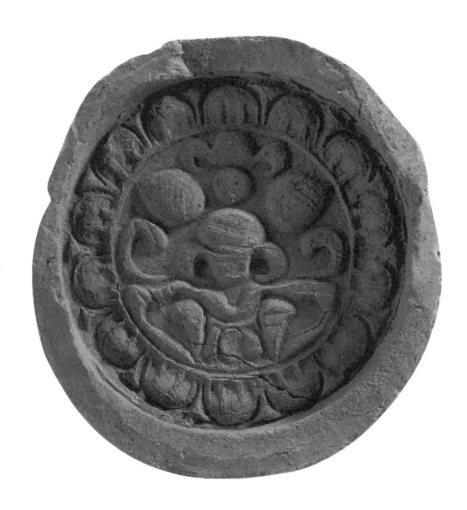

경주 황룡사터
Site of Hwangnyongsa, Gyeongju
19.5x1.9-2.8cm

> p.324

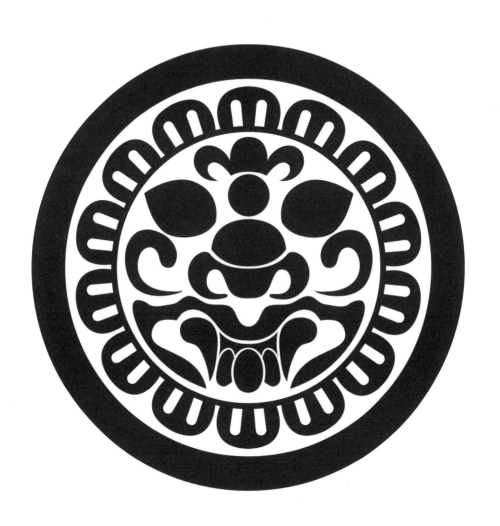

통일신라시대

698-935

United Silla

698 - 935

17
금동 문고리 장식 도깨비무늬
Gold-plated Door Handle
金銅門裝飾紋

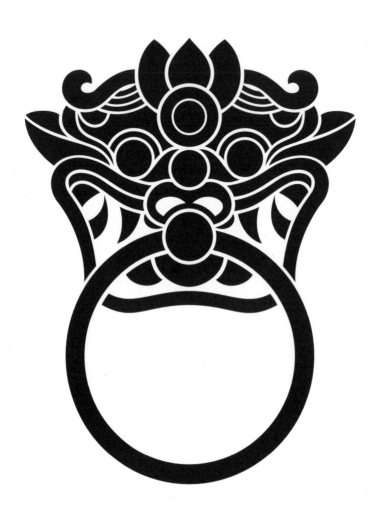

경주 황룡사터 출토
Excavated from Hwangnyongsa Site, Gyeongju
19.5x1.9-2.8cm

18
금동 문고리 장식 도깨비무늬
Gold-plated Door Handle
金銅門裝飾紋

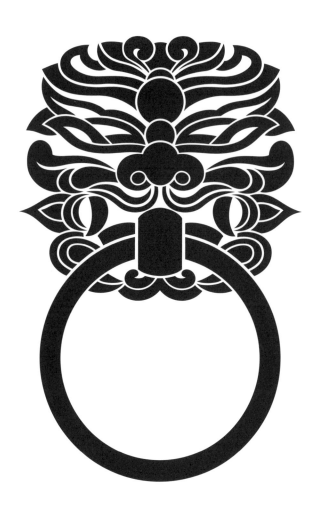

금동 문고리 장식 도깨비무늬
Gold-plated Door Handle
金銅門裝飾紋

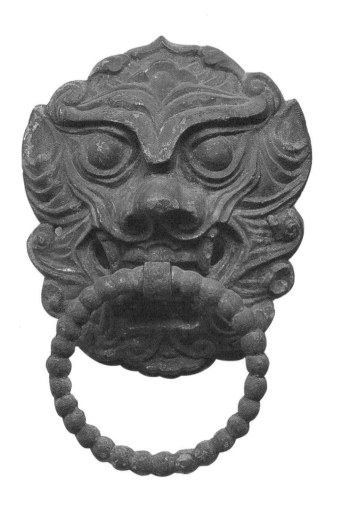

경주 안압지
Anapji (aka: Donggung Palace and Wolji Pond), Gyeongju
10.4cm

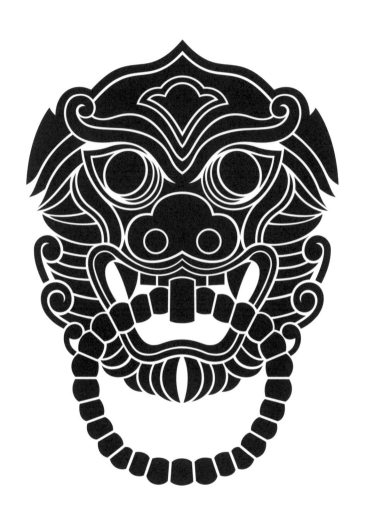

20
녹유 바래기기와 도깨비무늬
Green-glazed Finishing Tile for Eaves
釉面瓦當紋

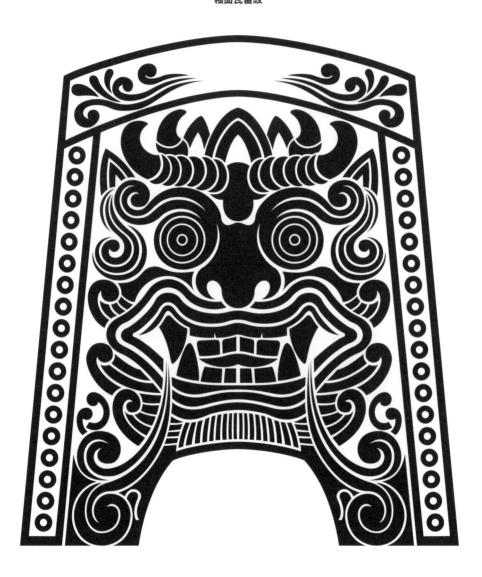

녹유 바래기기와 도깨비무늬
Green-glazed Finishing Tile for Eaves
釉面瓦當紋

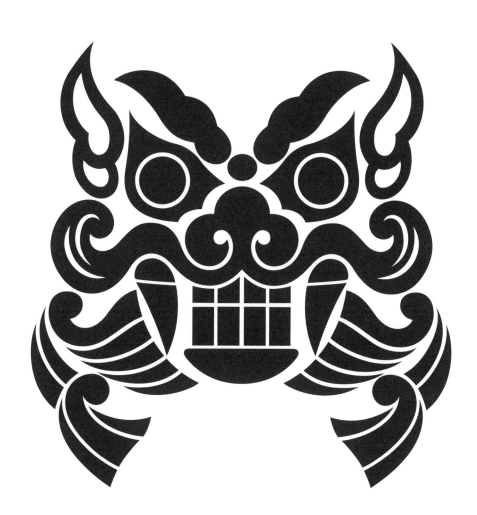

녹유 바래기기와 도깨비무늬
Green-glazed Finishing Tile for Eaves
釉面瓦當紋

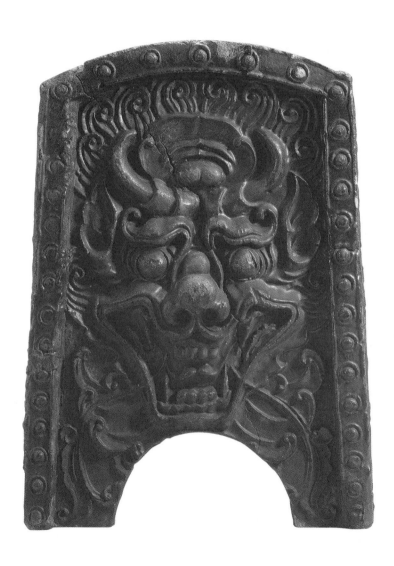

경주 안압지
Anapji (aka: Donggung Palace and Wolji Pond), Gyeongju
28.5 x 33.7 x 3.7 - 8.7cm

> p.324

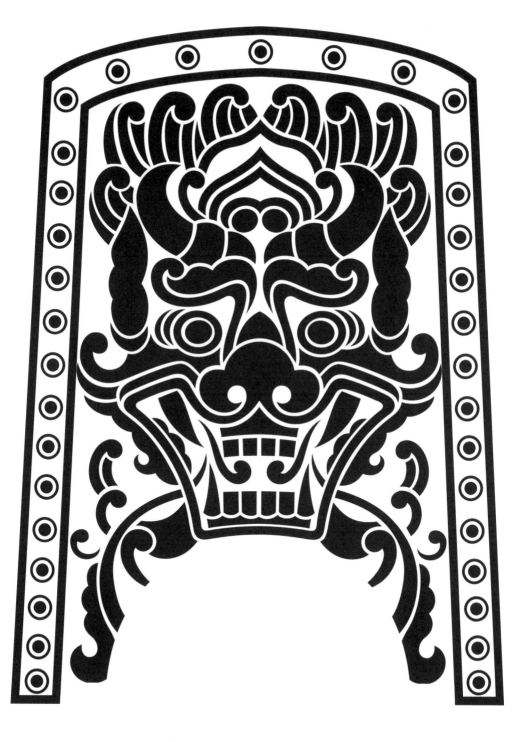

녹유 바래기기와 도깨비무늬
Green-glazed Finishing Tile for Eaves
釉面瓦當紋

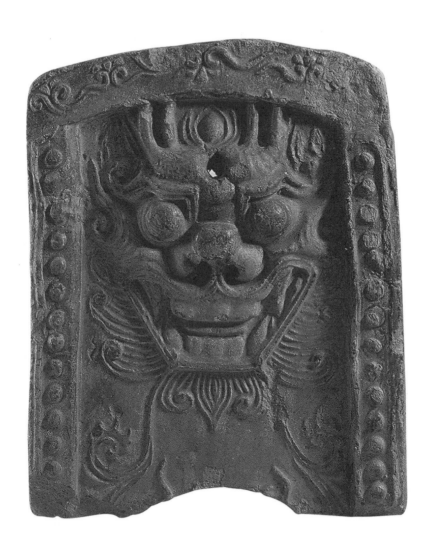

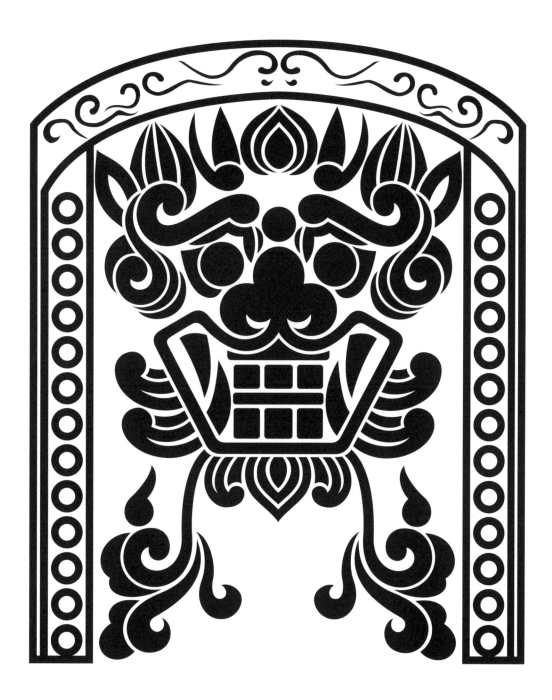

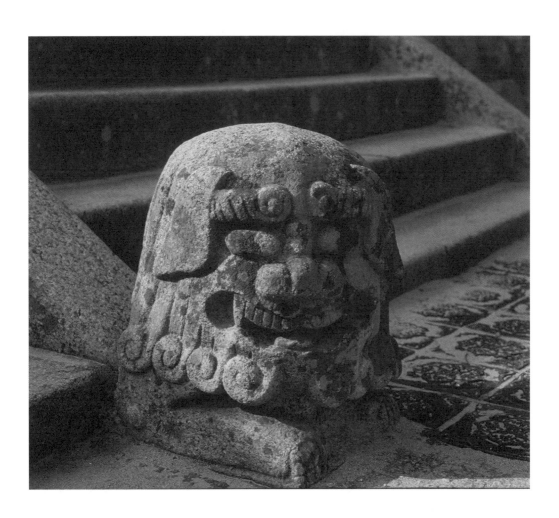

부산 범어사 대웅전 앞
Beomeosa Daeungjeon Hall, Busan

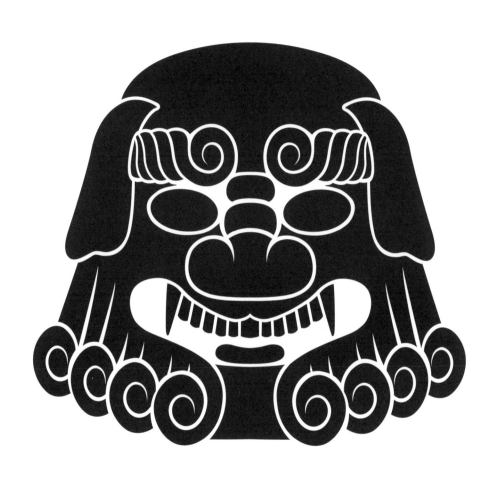

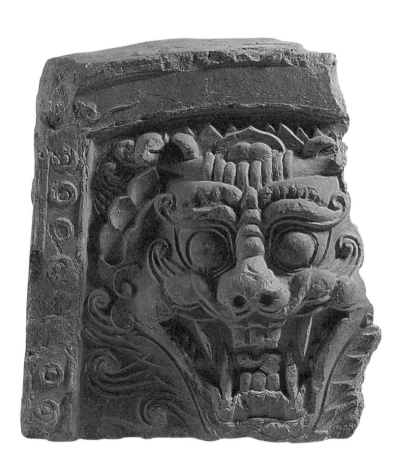

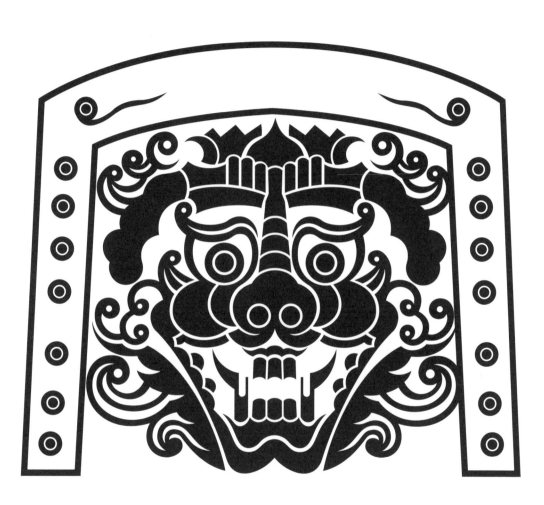

바래기기와 도깨비무늬
Eaves Tiles
鬼面瓦當紋

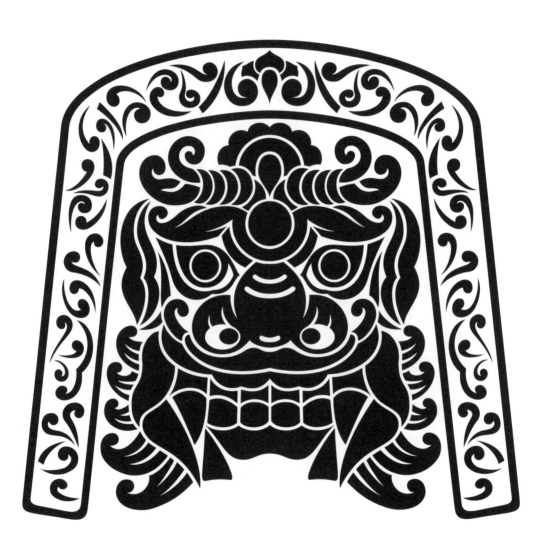

바래기기와 도깨비무늬
Eaves Tiles
鬼面瓦當紋

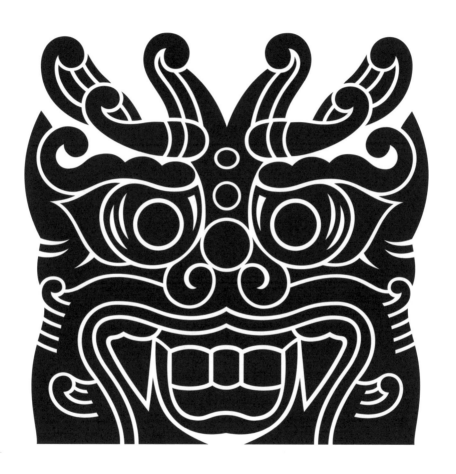

28
바래기기와 도깨비무늬
Eaves Tiles
鬼面瓦當紋

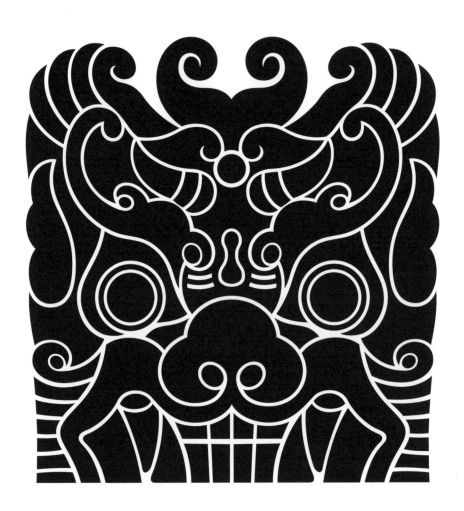

바래기기와 도깨비무늬
Eaves Tiles
鬼面瓦當紋

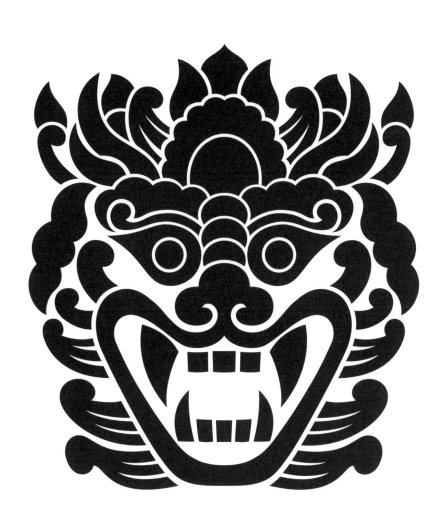

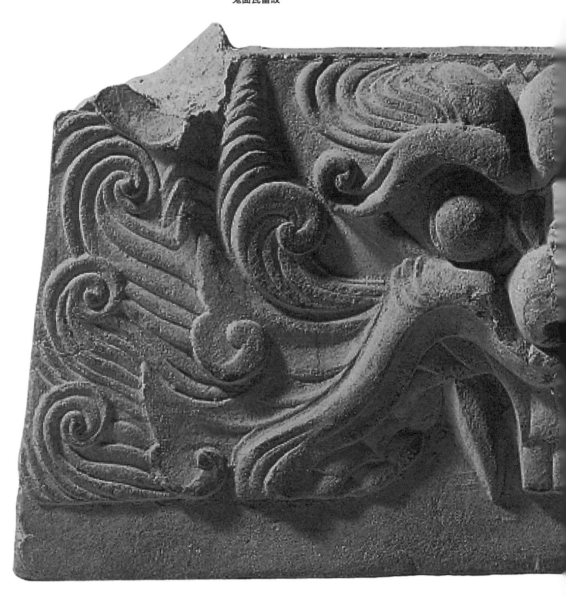

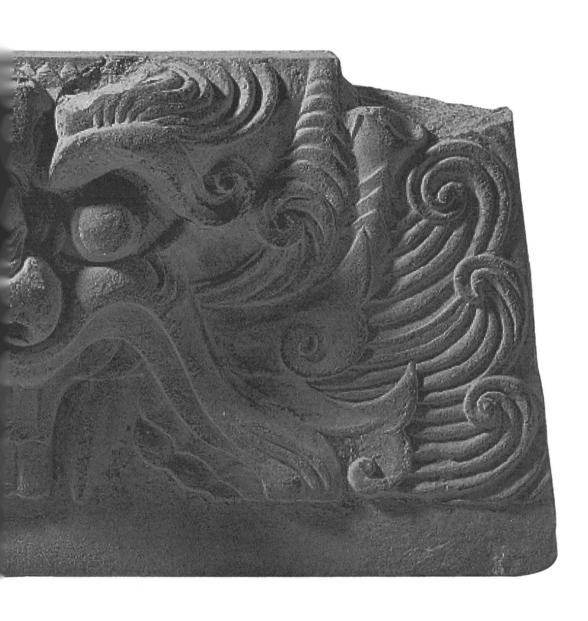

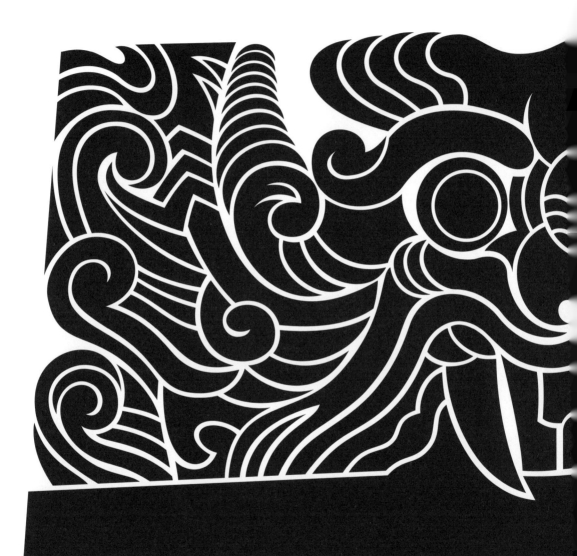

바래기기와 도깨비무늬
Eaves Tiles
鬼面瓦當紋

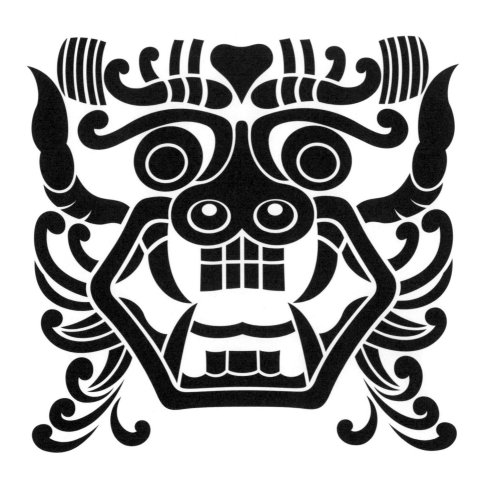

바래기기와 도깨비무늬
Eaves Tiles
鬼面瓦當紋

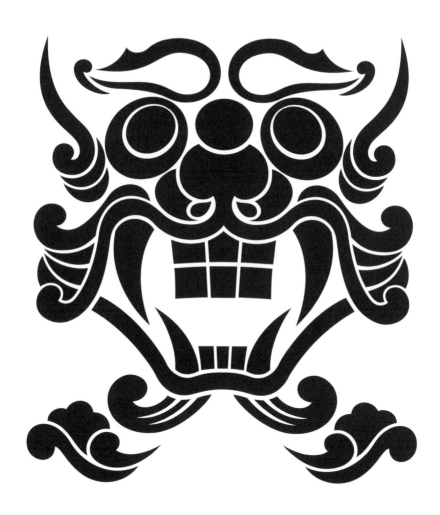

33
바래기기와 도깨비무늬
Eaves Tiles
鬼面瓦當紋

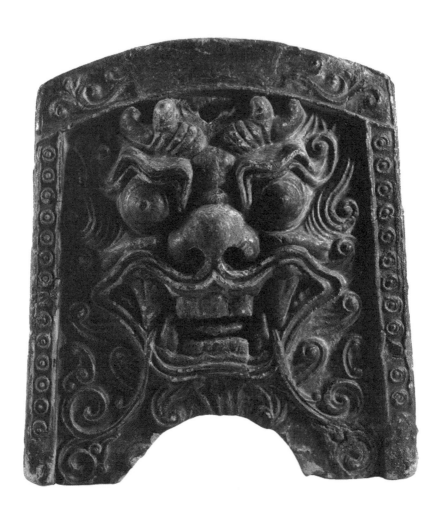

경주 안압지, 국립경주박물관 소장
Gyeongju National Museum, Anapji (aka: Donggung Palace and Wolji Pond)
28.5 x 33.7 x 3.7 - 8.7cm

> p.324

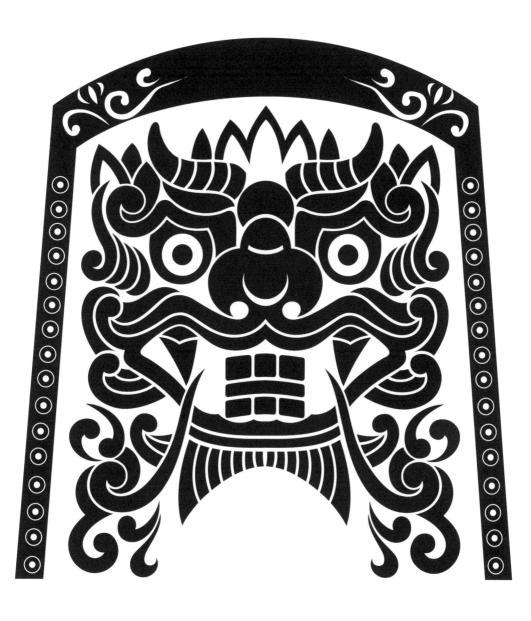

바래기기와 도깨비무늬
Eaves Tiles
鬼面瓦當紋

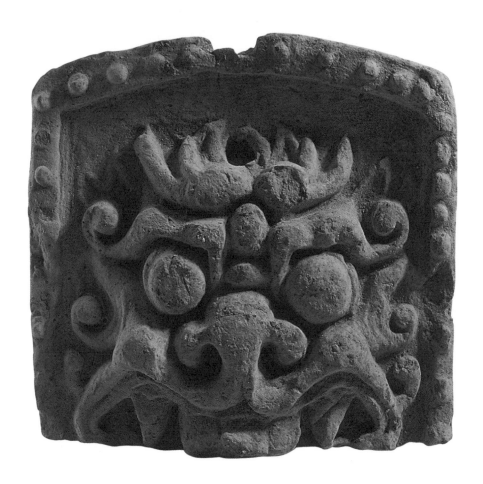

경주 안압지
Anapji (aka: Donggung Palace and Wolji Pond), Gyeongju
28.5 x 33.7 x 3.7 - 8.7cm

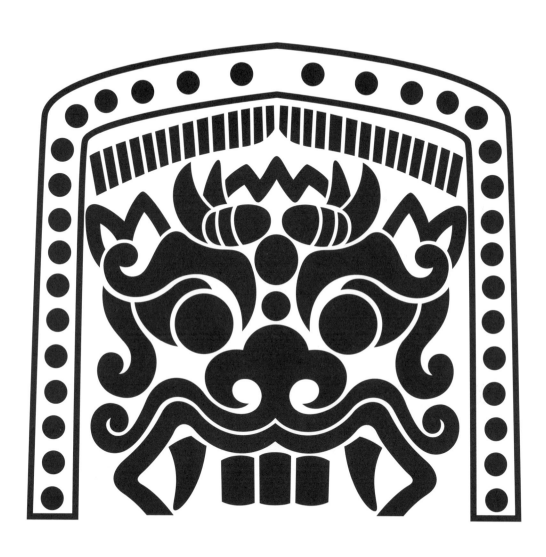

35
바래기기와 도깨비무늬
Eaves Tiles
鬼面瓦當紋

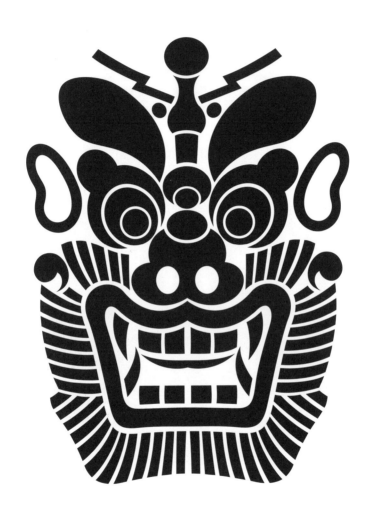

바래기기와 도깨비무늬
Eaves Tiles
鬼面瓦當紋

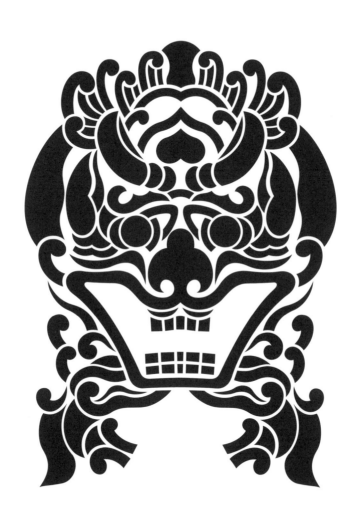

바래기기와 도깨비무늬
Eaves Tiles
鬼面瓦當紋

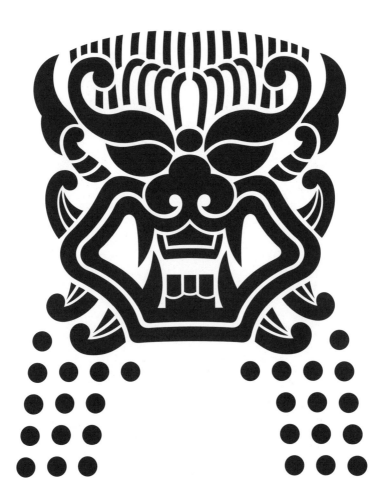

바래기기와 도깨비무늬
Eaves Tiles
鬼面瓦當紋

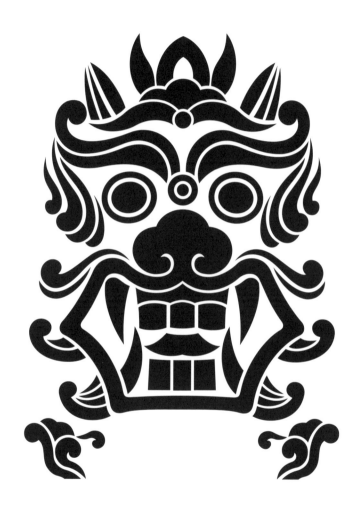

바래기기와 도깨비무늬
Eaves Tiles
鬼面瓦當紋

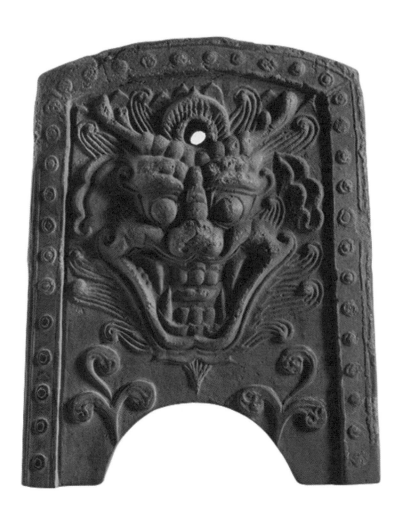

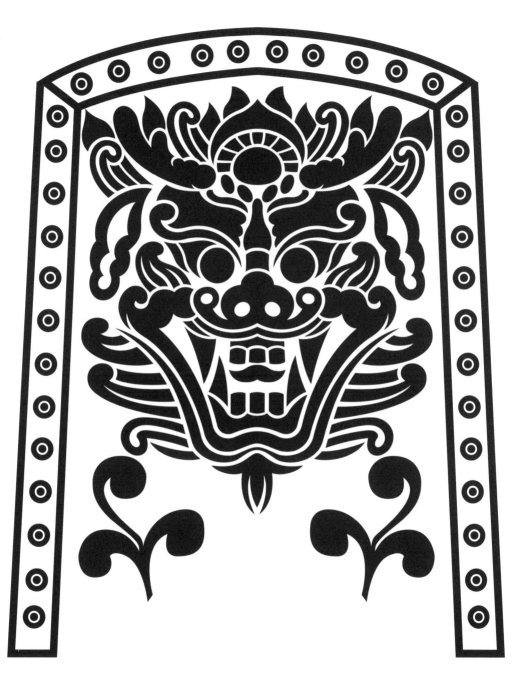

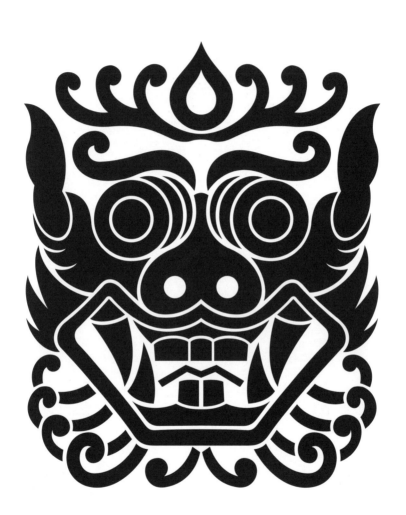

바래기기와 도깨비무늬
Eaves Tiles
鬼面瓦當紋

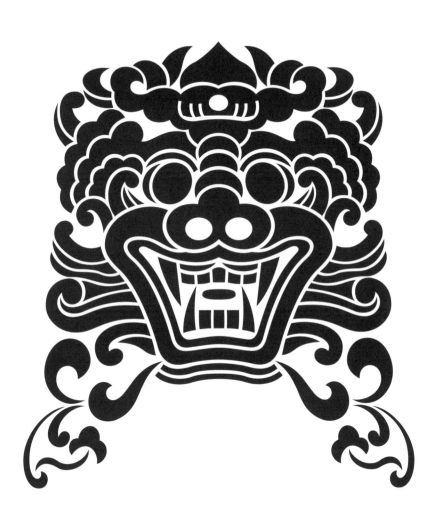

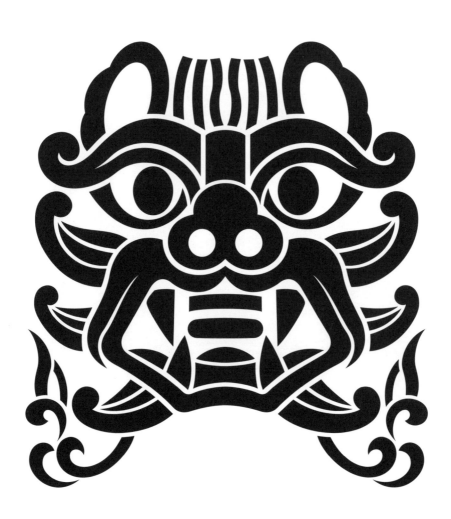

43
바래기기와 도깨비무늬
Eaves Tiles
鬼面瓦當紋

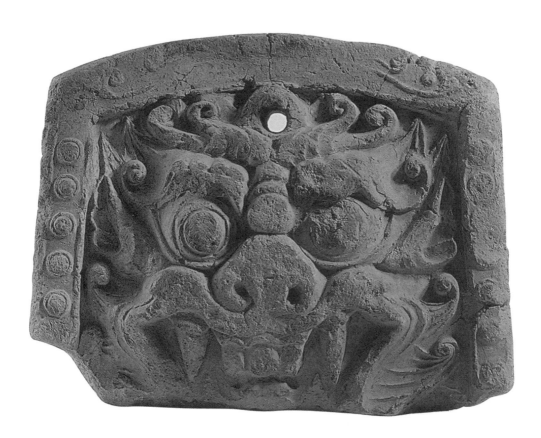

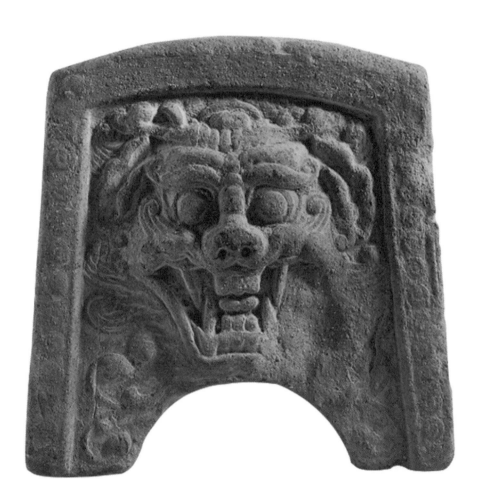

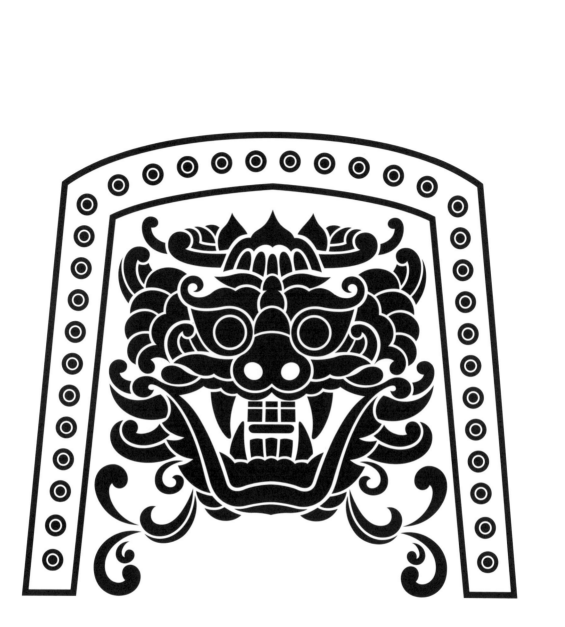

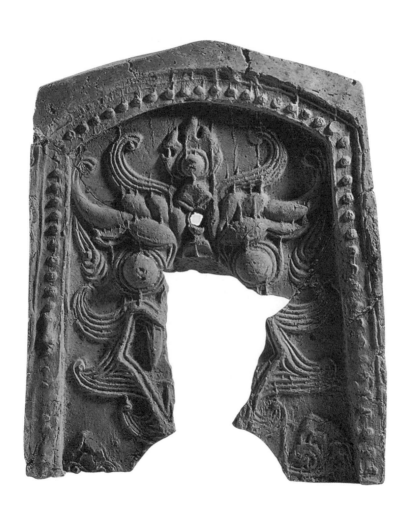

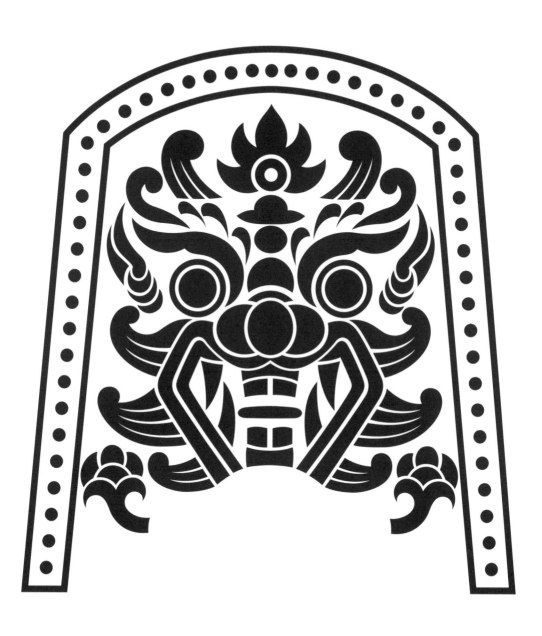

47
바래기기와 도깨비무늬
Eaves Tiles
鬼面瓦當紋

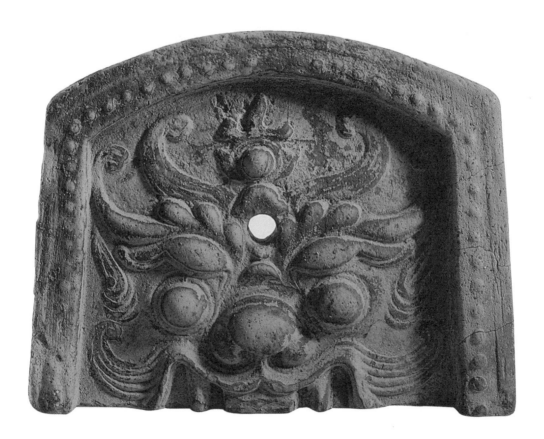

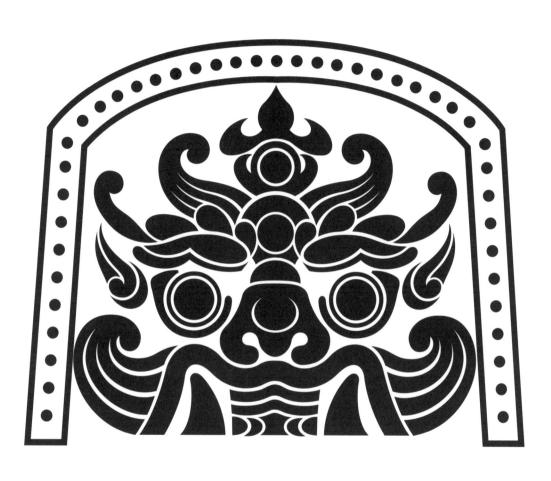

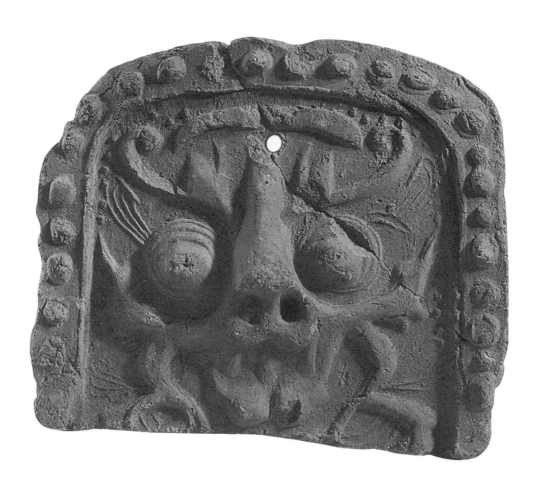

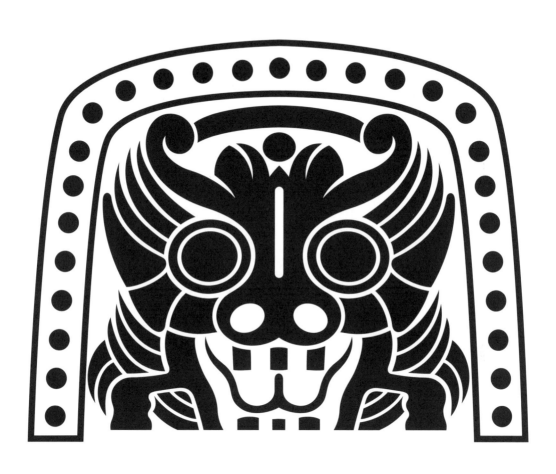

바래기기와 도깨비무늬
Eaves Tiles
鬼面瓦當紋

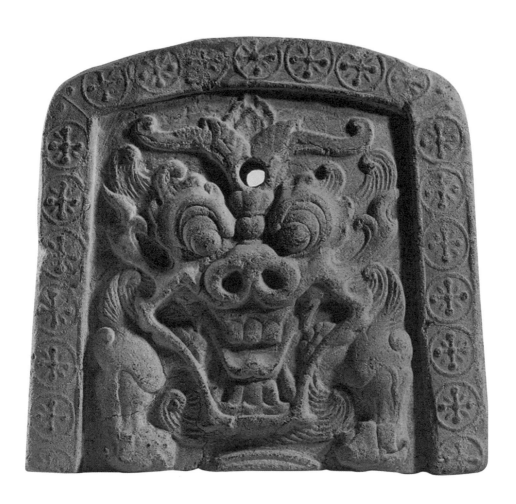

국립경주박물관 소장
Gyeongju National Museum, Gyeongju
20.5cm

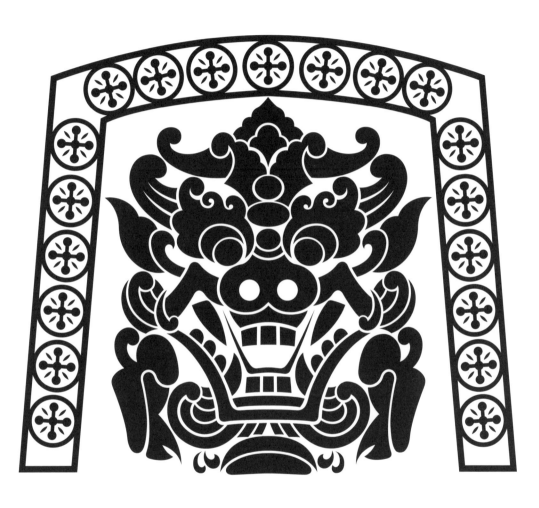

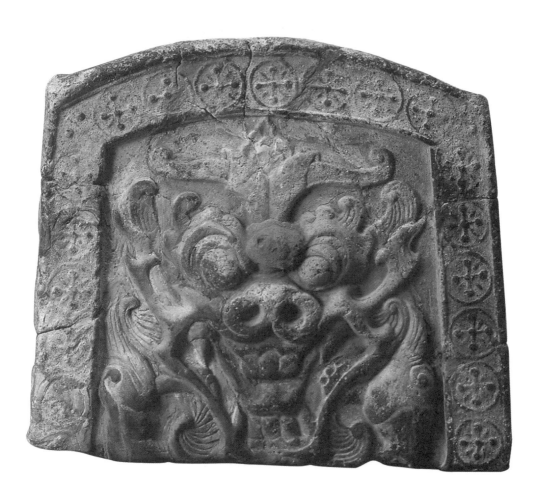

국립경주박물관 소장
Gyeongju National Museum, Gyeongju
26.5x22.4x2.2cm

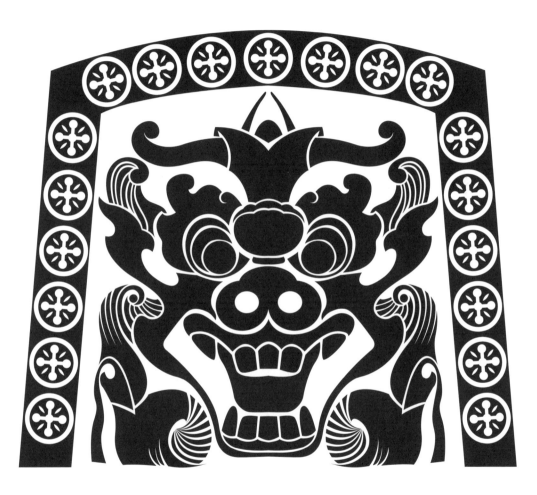

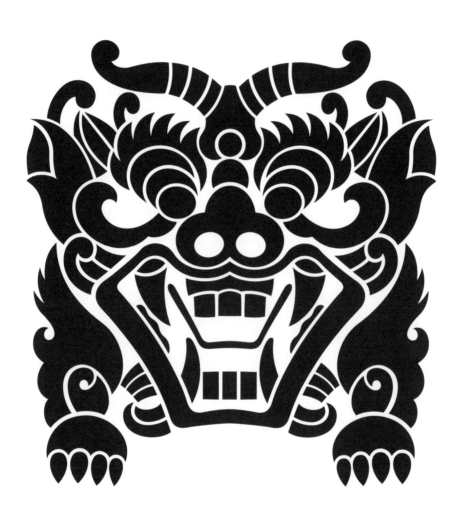

바래기기와 도깨비무늬
Eaves Tiles
鬼面瓦當紋

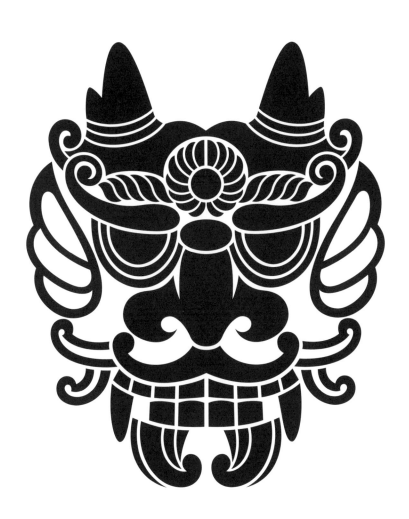

바래기기와 도깨비무늬
Eaves Tiles
鬼面瓦當紋

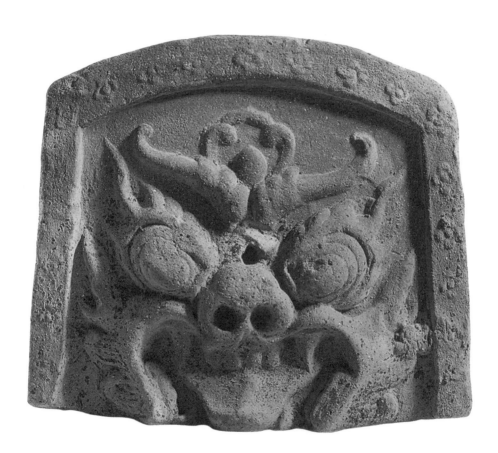

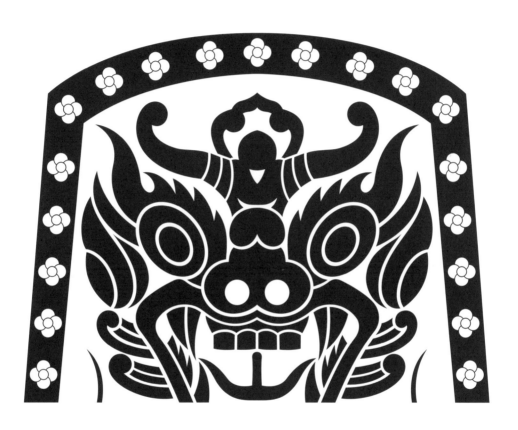

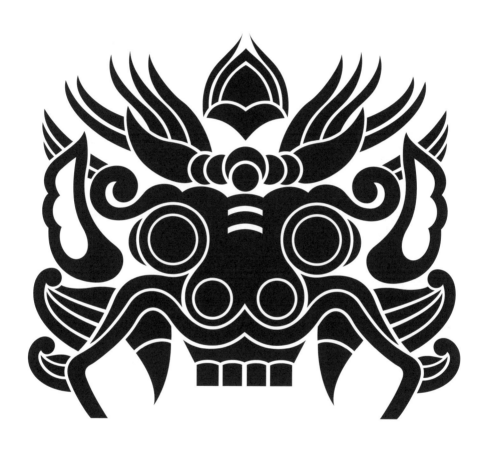

55
바래기기와 도깨비무늬
Eaves Tiles
鬼面瓦當紋

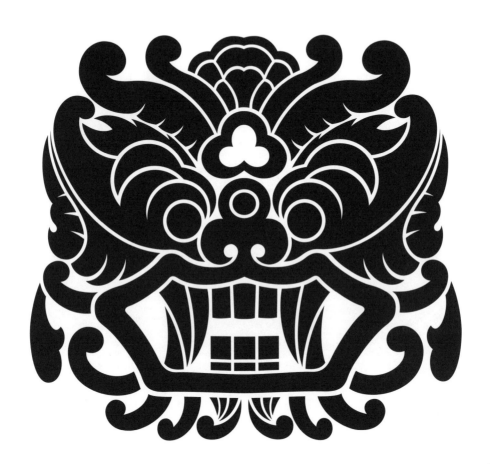

바래기기와 도깨비무늬
Eaves Tiles
鬼面瓦當紋

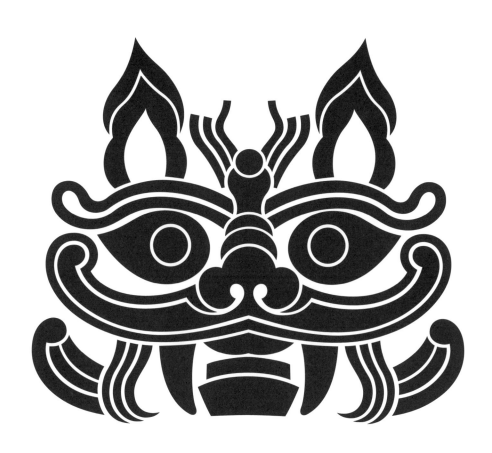

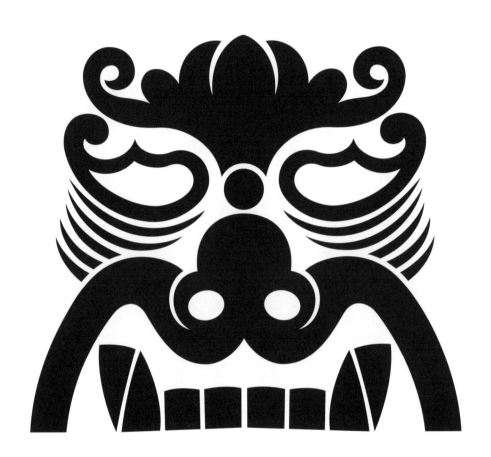

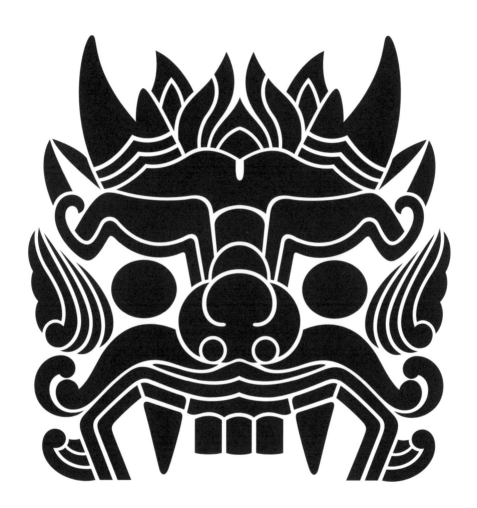

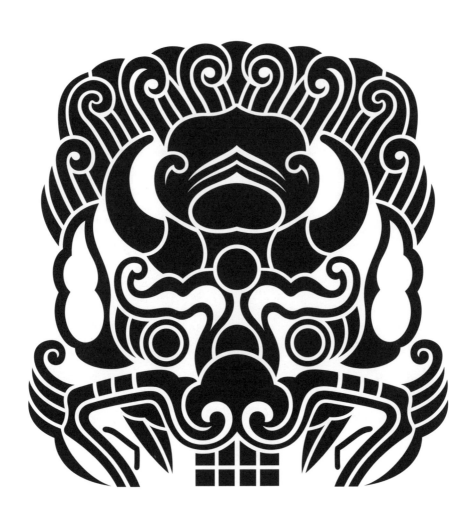

바래기기와 도깨비무늬
Eaves Tiles
鬼面瓦當紋

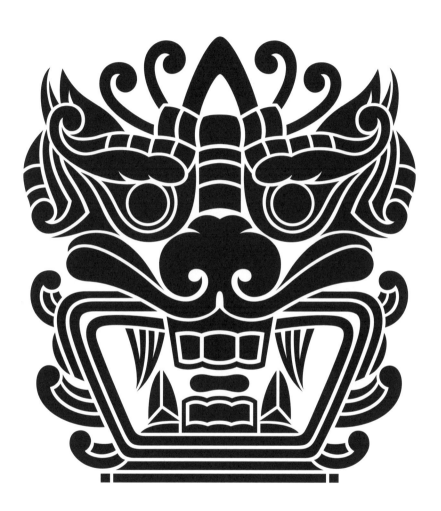

바래기기와 도깨비무늬
Eaves Tiles
鬼面瓦當紋

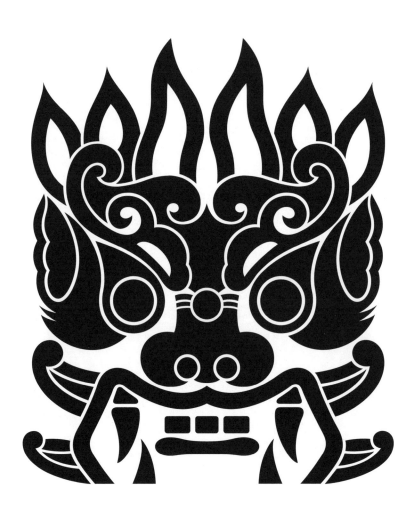

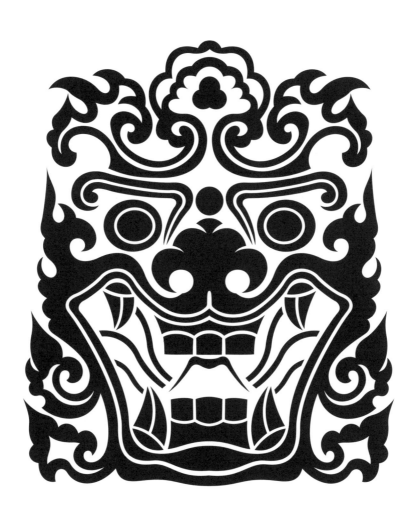

바래기기와 도깨비무늬
Eaves Tiles
鬼面瓦當紋

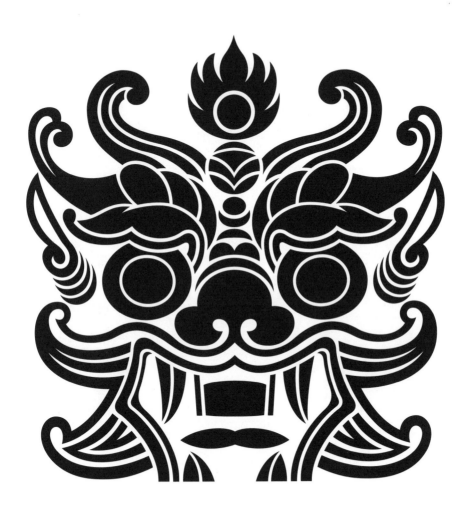

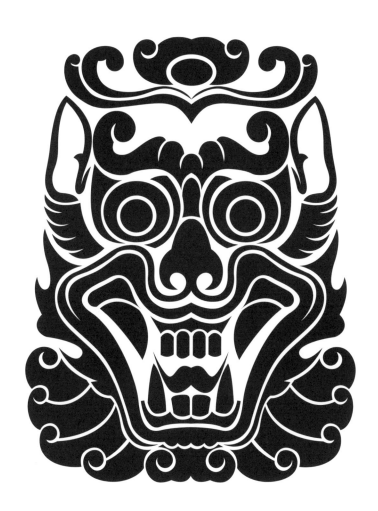

바래기기와 도깨비무늬
Eaves Tiles
鬼面瓦當紋

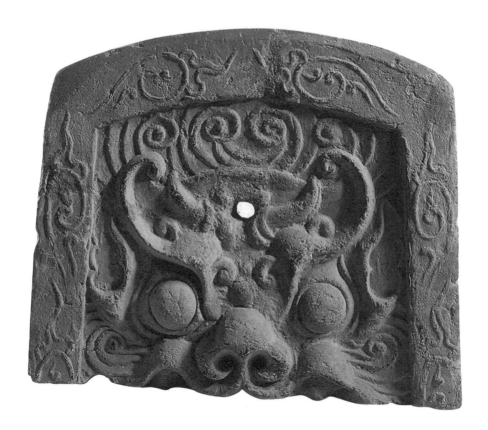

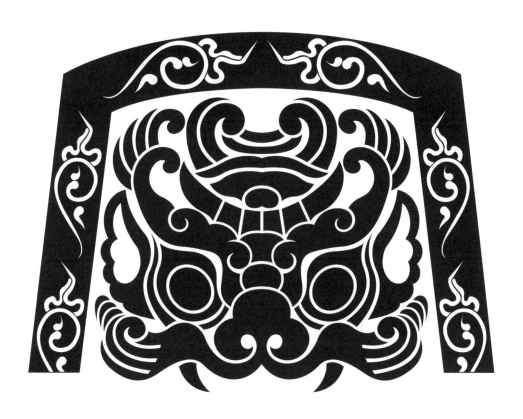

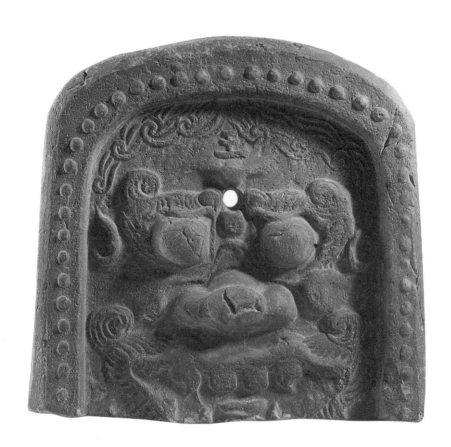

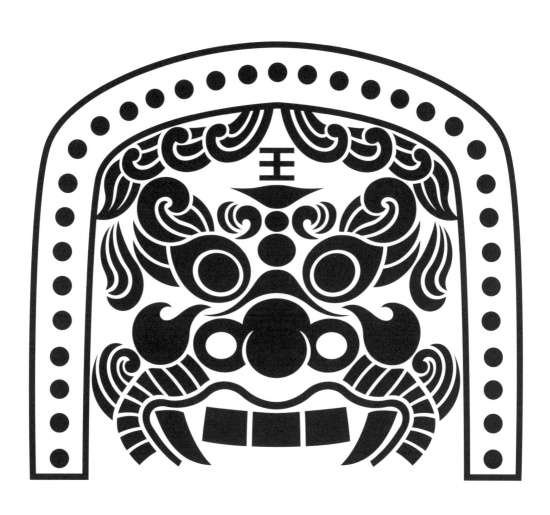

바래기기와 도깨비무늬
Eaves Tiles
鬼面瓦當紋

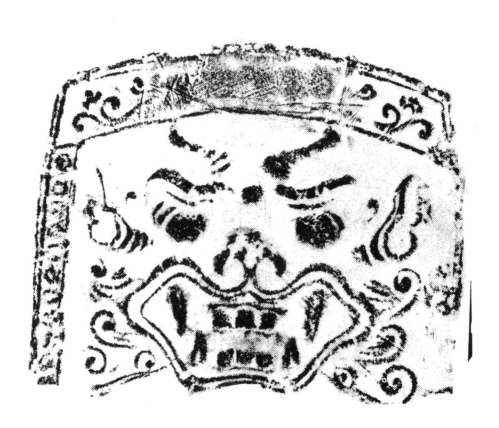

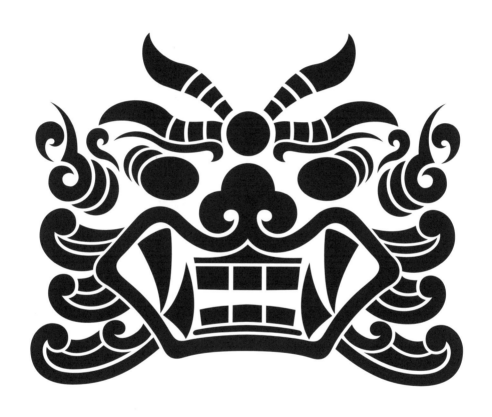

바래기기와 도깨비무늬
Eaves Tiles
鬼面瓦當紋

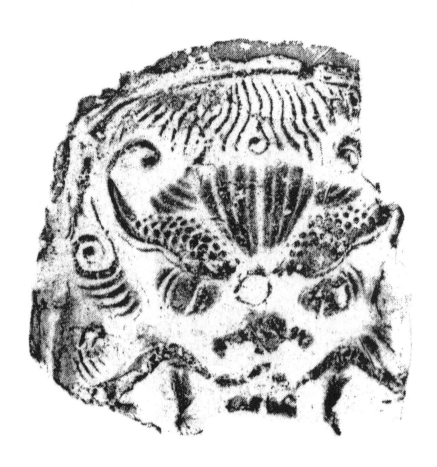

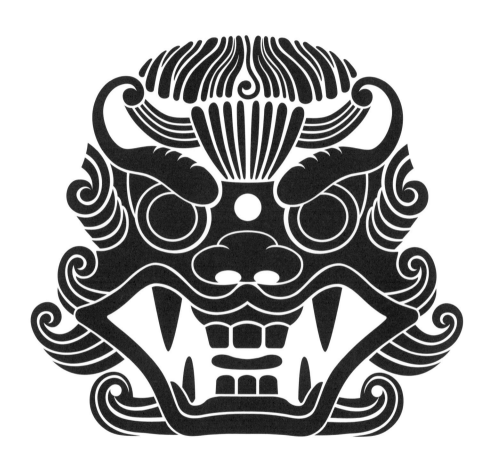

바래기기와 도깨비무늬
Eaves Tiles
鬼面瓦當紋

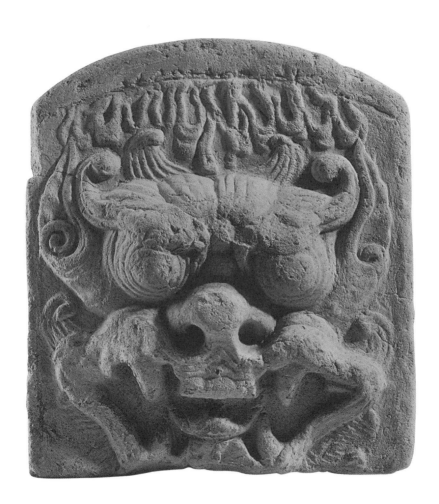

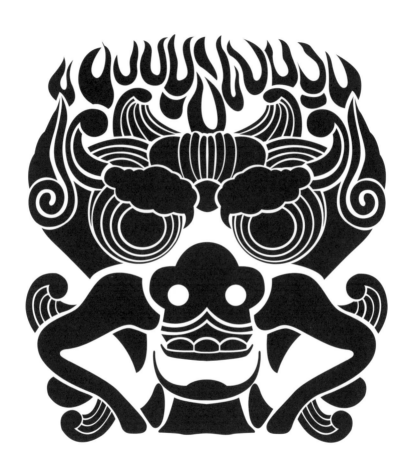

바래기기와 도깨비무늬
Eaves Tiles
鬼面瓦當紋

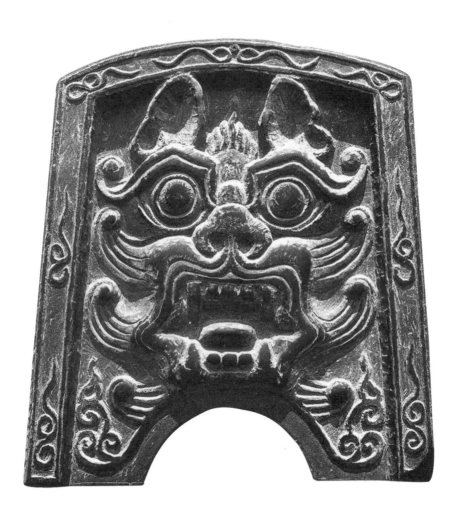

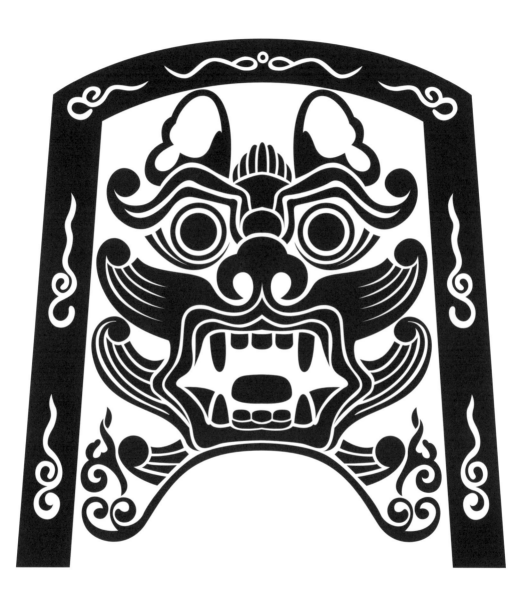

바래기기와 도깨비무늬
Eaves Tiles
鬼面瓦當紋

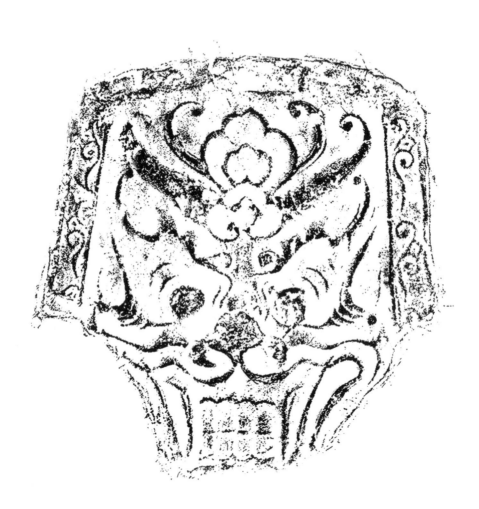

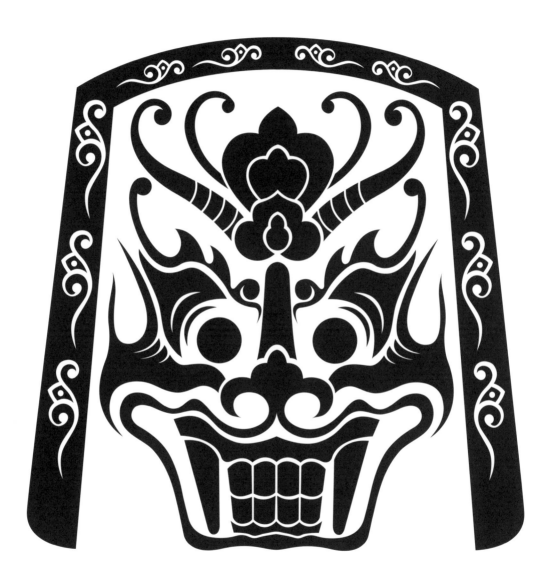

72
바래기기와 도깨비무늬
Eaves Tiles
鬼面瓦當紋

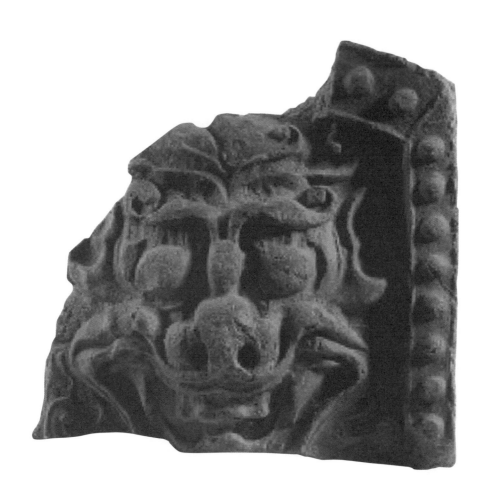

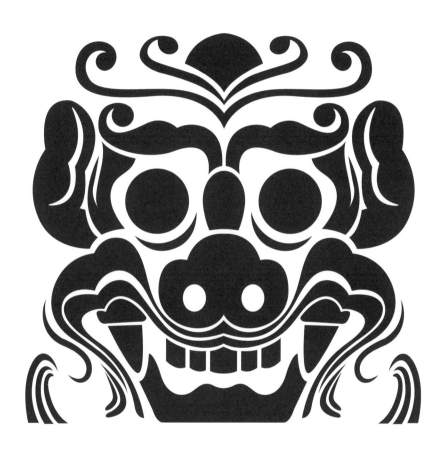

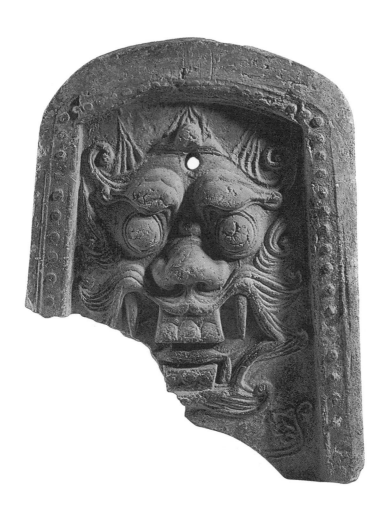

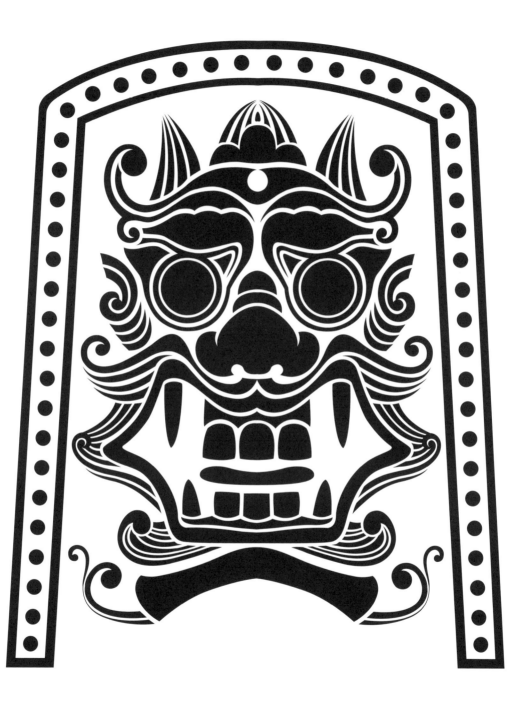

74
바래기기와 도깨비무늬
Eaves Tiles
鬼面瓦當紋

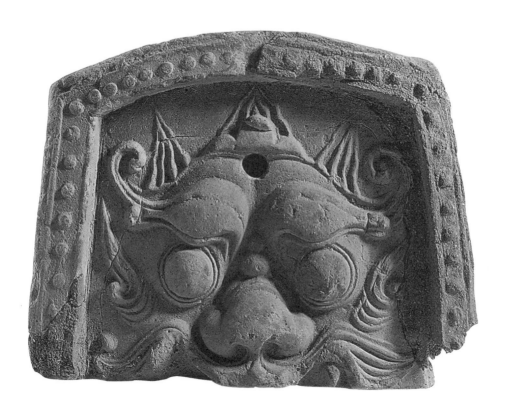

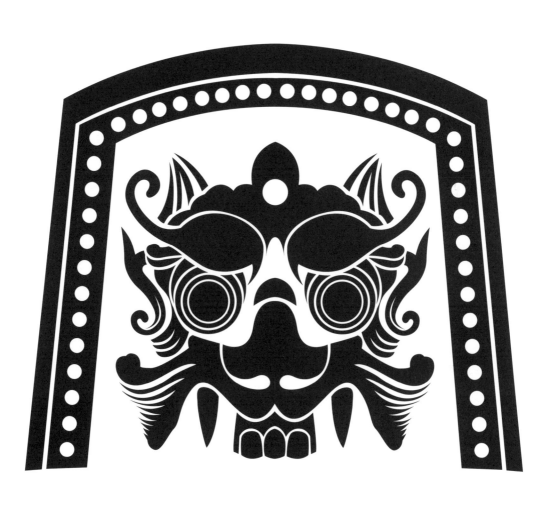

바래기기와 도깨비무늬
Eaves Tiles
鬼面瓦當紋

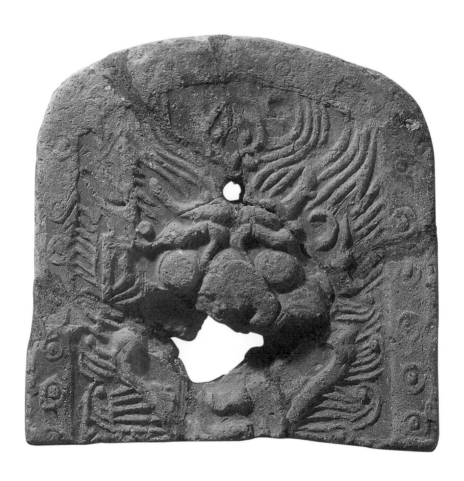

22x21.2x2.8cm

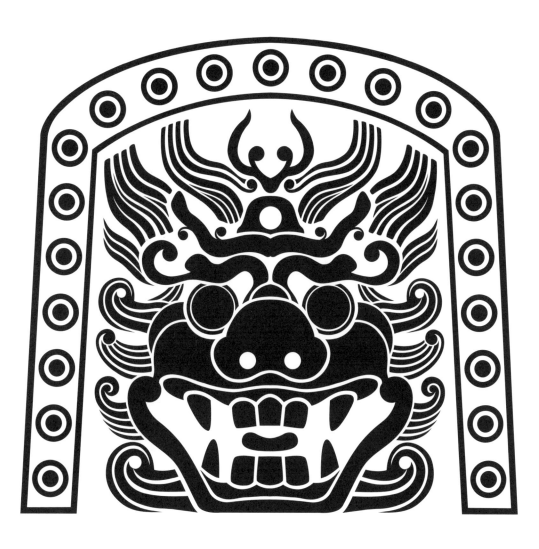

바래기기와 도깨비무늬
Eaves Tiles
鬼面瓦當紋

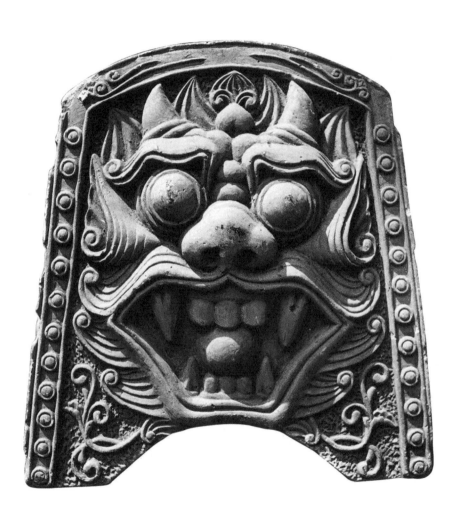

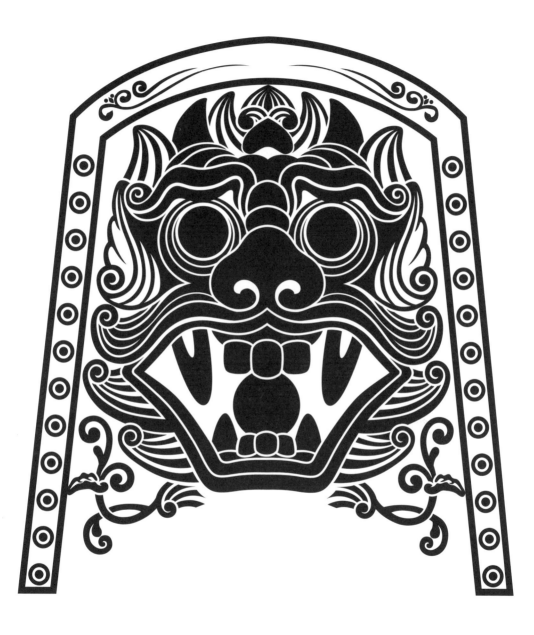

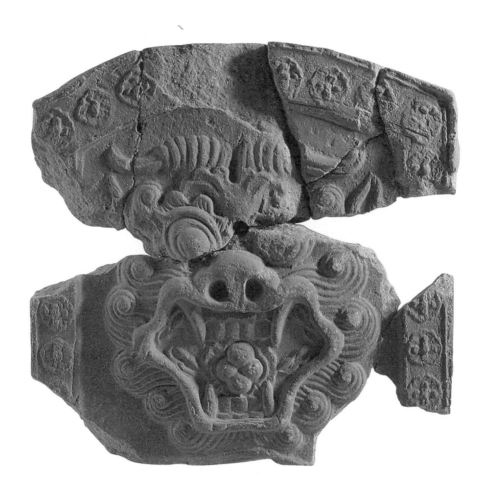

23.5x35.2x2.7cm

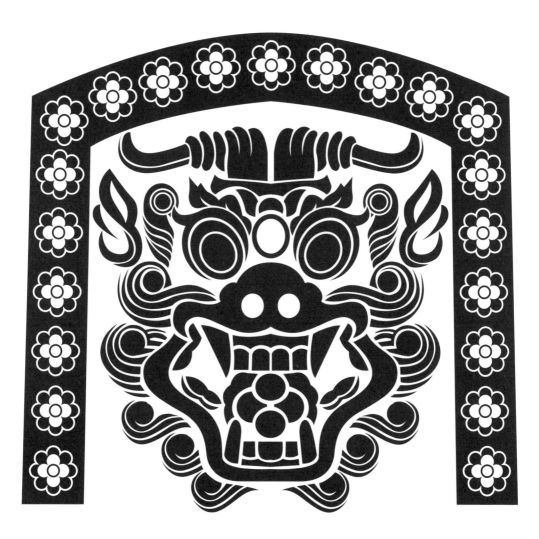

78
바래기기와 도깨비무늬
Eaves Tiles
鬼面瓦當紋

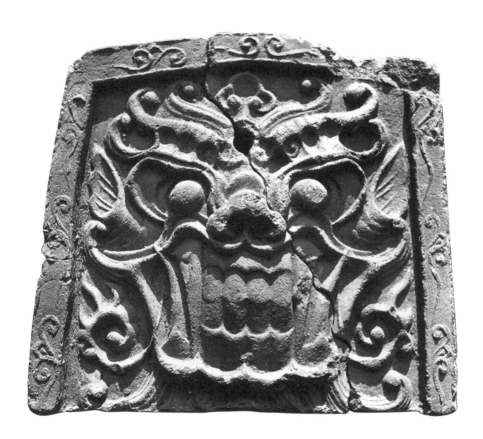

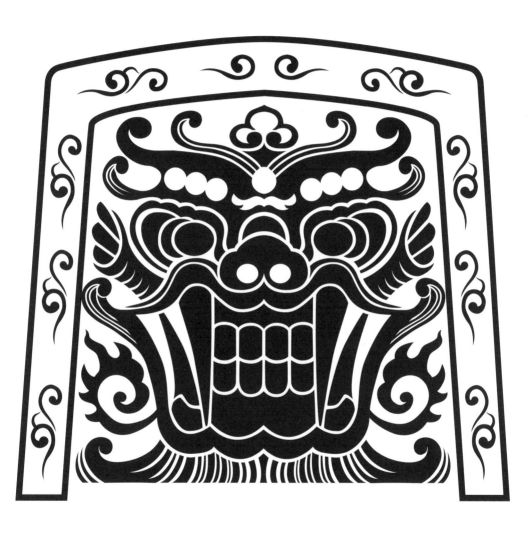

바래기기와 도깨비무늬
Eaves Tiles
鬼面瓦當紋

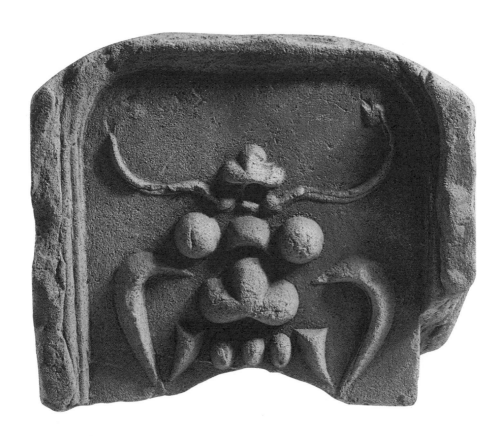

경주 안압지, 국립경주박물관 소장
Gyeongju National Museum, Anapji (aka: Donggung Palace and Wolji Pond)
20.5cm

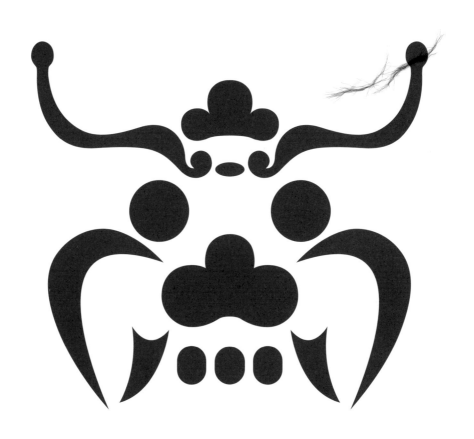

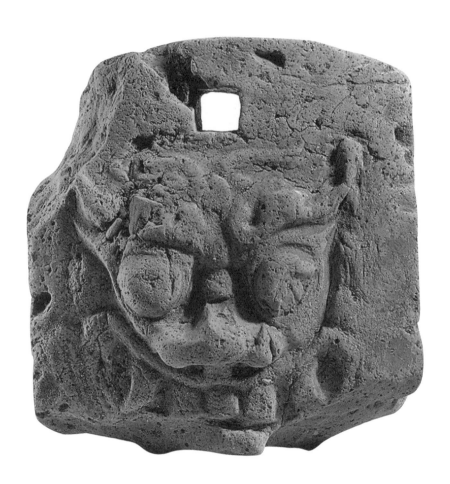

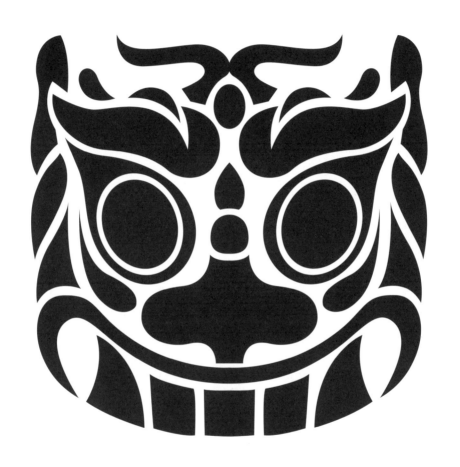

81
바래기기와 도깨비무늬
Eaves Tiles
鬼面瓦當紋

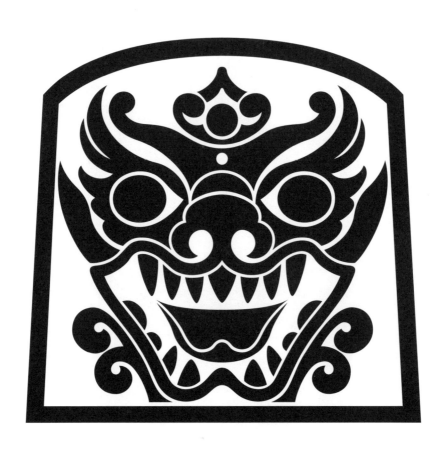

사리함 문고리 장식 도깨비무늬
Reliquary Door Handle
舍利函門扉鐶裝飾紋

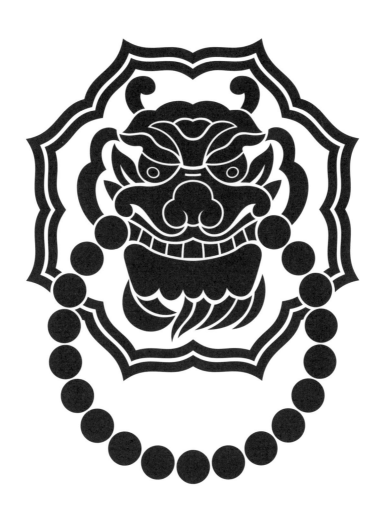

83
막새기와 도깨비무늬
Eaves Tiles
鬼面瓦

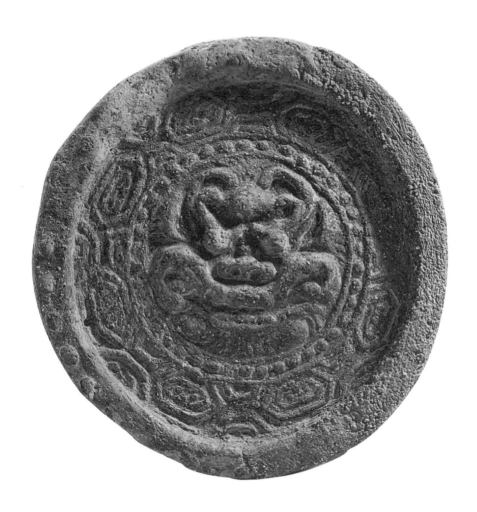

15.2x1.8-2.0cm

> p.324

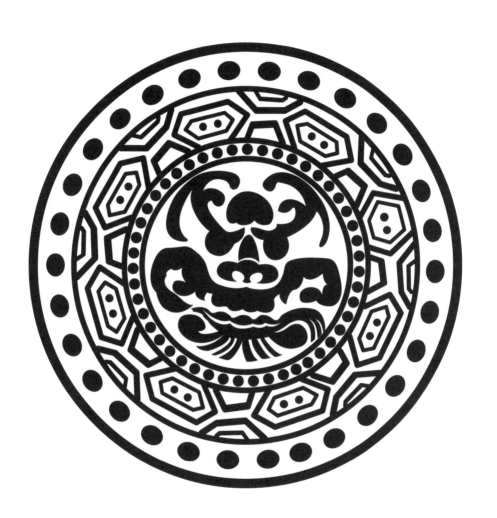

84
막새기와 도깨비무늬
Eaves Tiles
鬼面瓦

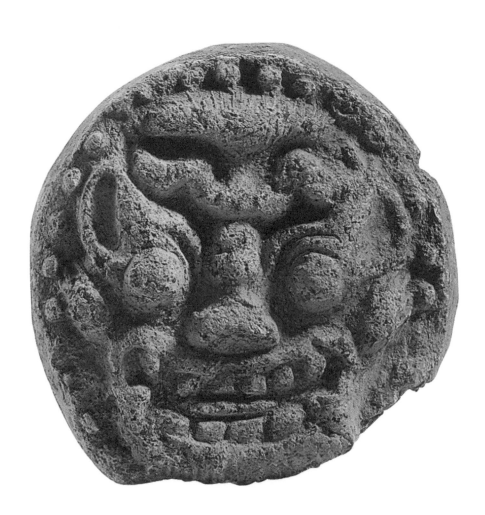

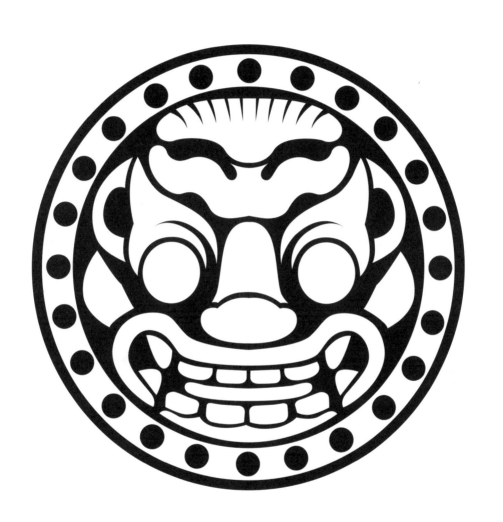

막새기와 도깨비무늬
Eaves Tiles
鬼面瓦

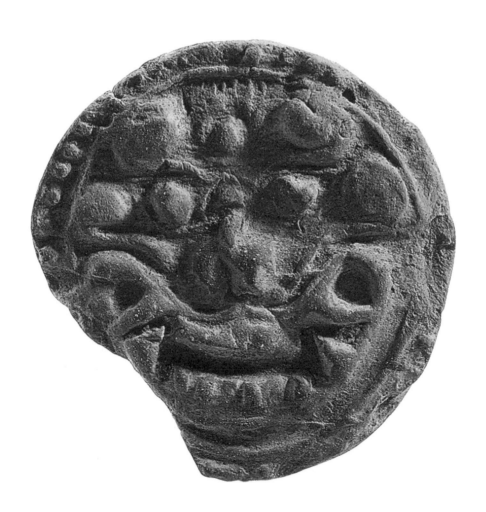

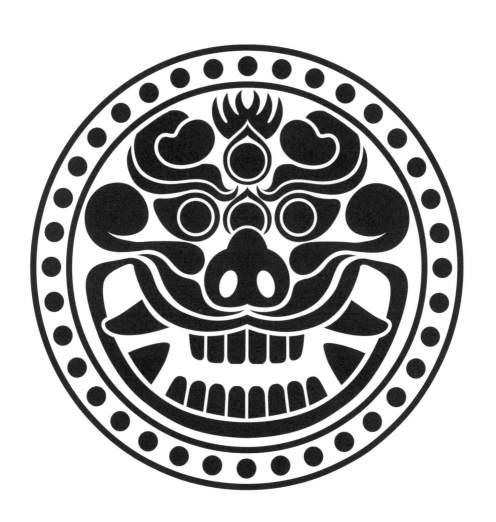

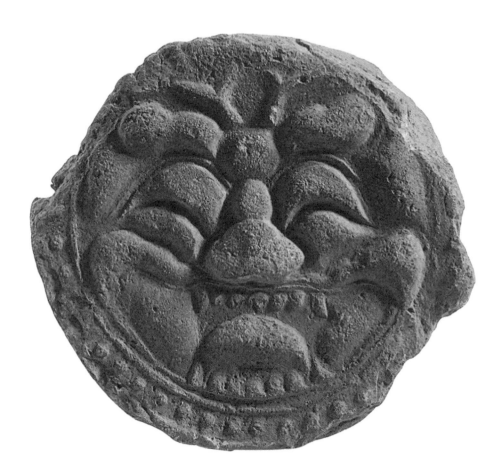

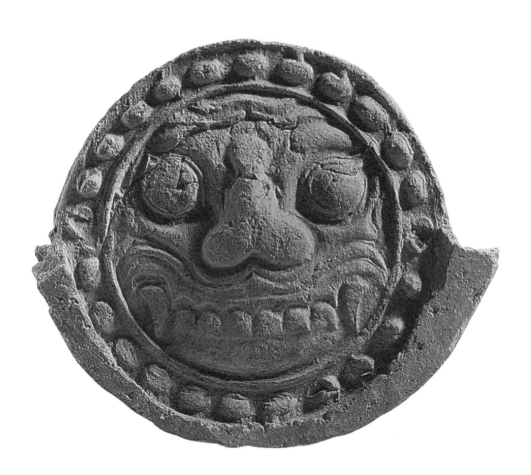

14.5x2.2cm

> p.324

막새기와 도깨비무늬
Eaves Tiles
鬼面瓦

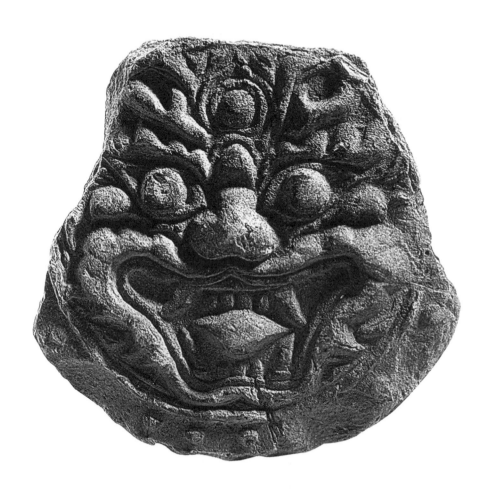

12.5 x 2.0cm

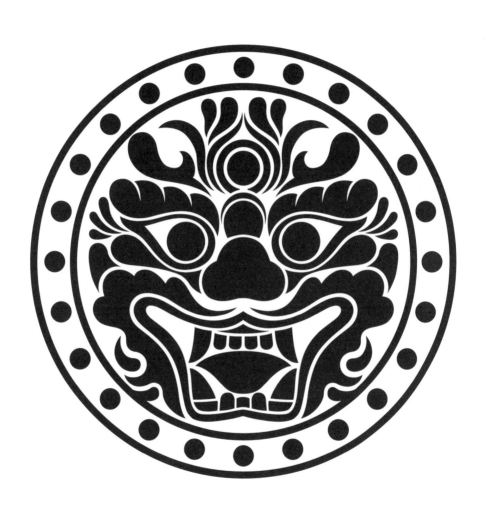

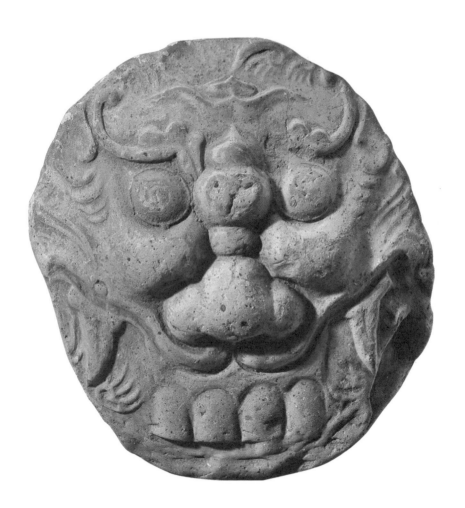

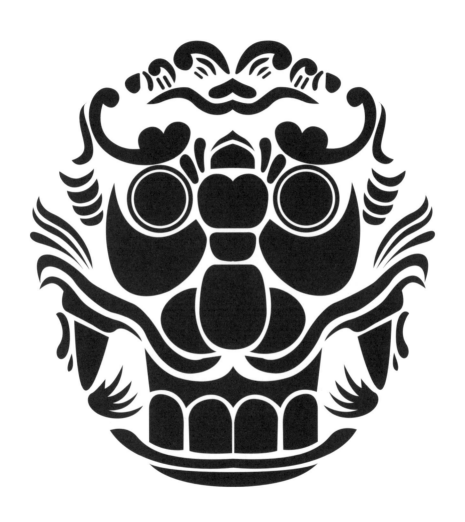

막새기와 도깨비무늬
Eaves Tiles
鬼面瓦

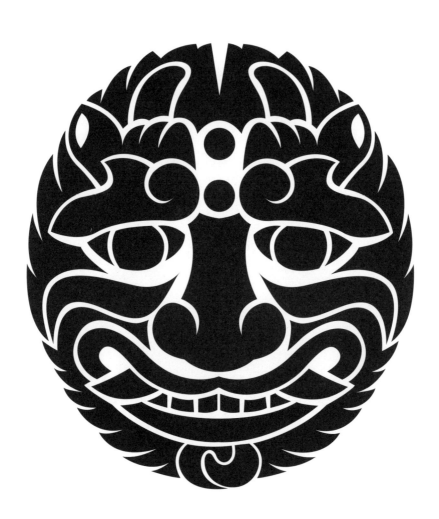

충청북도 충주 탑평리
Tappyeong-ri, Chungju-si, Chungcheongbuk-do
15.5 x 2.2cm

막새기와 도깨비무늬
Eaves Tiles
鬼面瓦

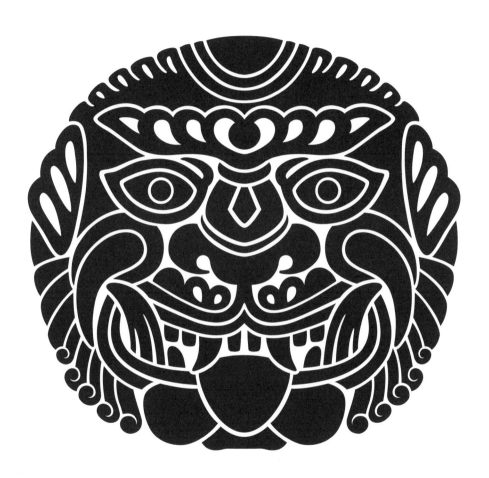

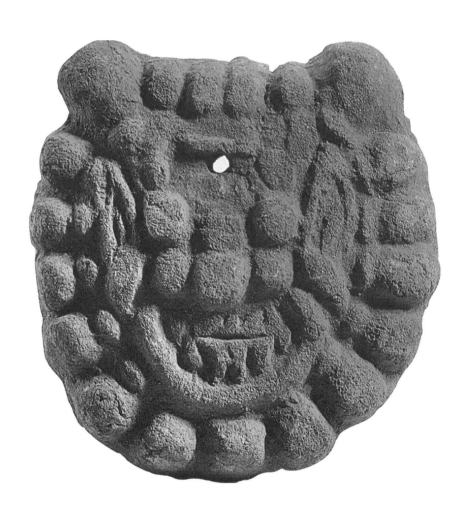

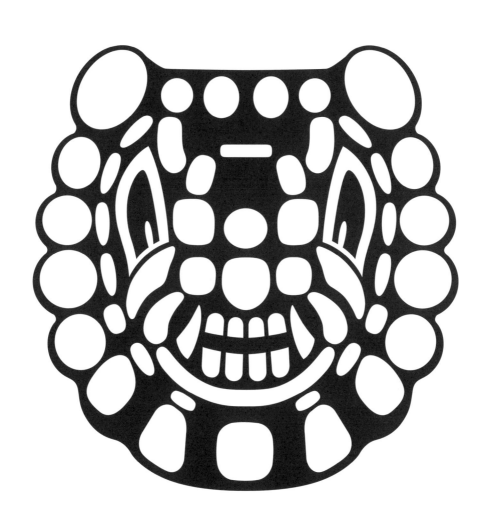

내림새기와 도깨비무늬
Eaves Tiles
鬼面瓦

22.5x5.1x1.2cm

> p.326

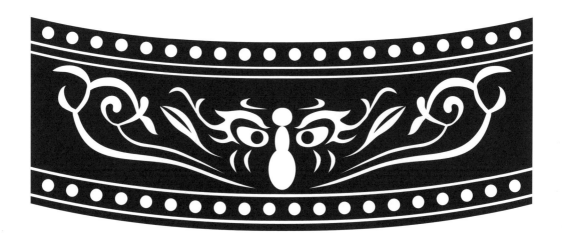

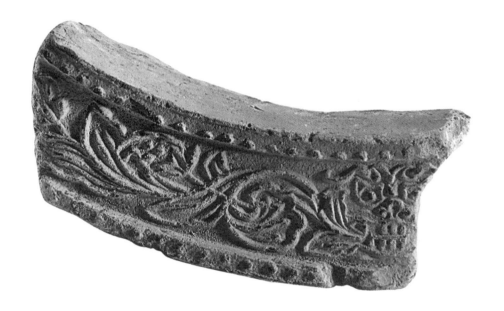

내림새기와 도깨비무늬
Eaves Tiles
鬼面瓦

17.4x6.0x2.2cm

> p.326

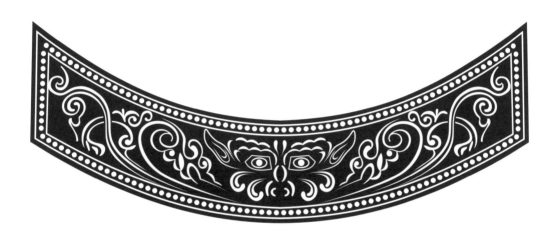

고려시대

918-1392

Goryeo

918 - 1392

막새기와 도깨비무늬
Eaves Tiles
鬼面瓦

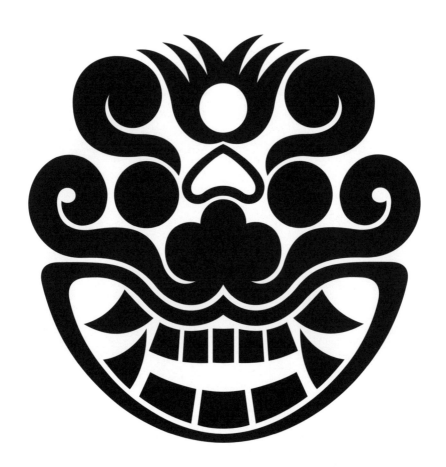

막새기와 도깨비무늬
Eaves Tiles
鬼面瓦

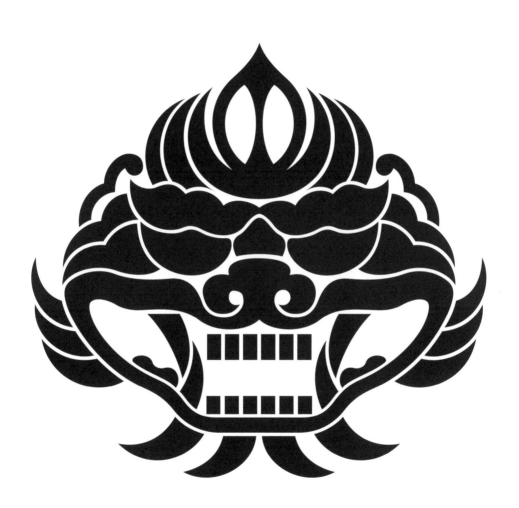

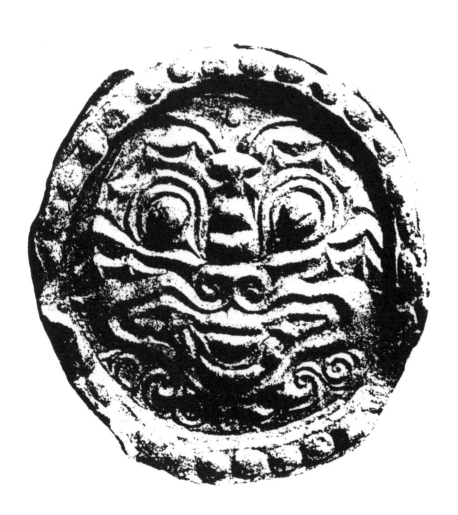

막새기와 도깨비무늬
Eaves Tiles
鬼面瓦

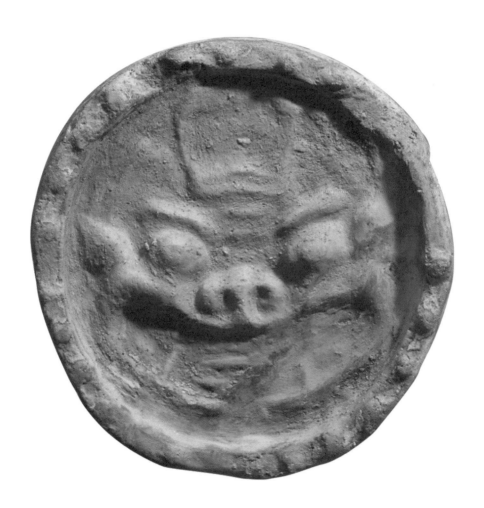

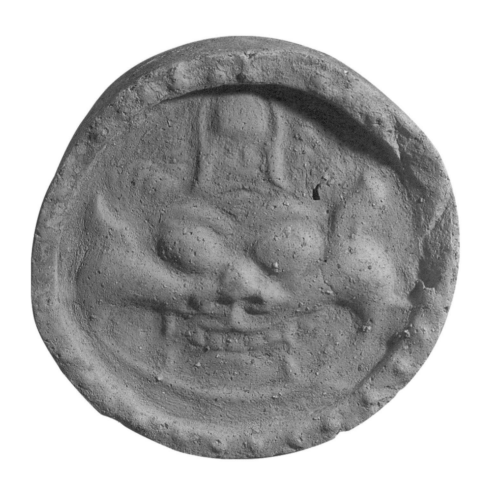

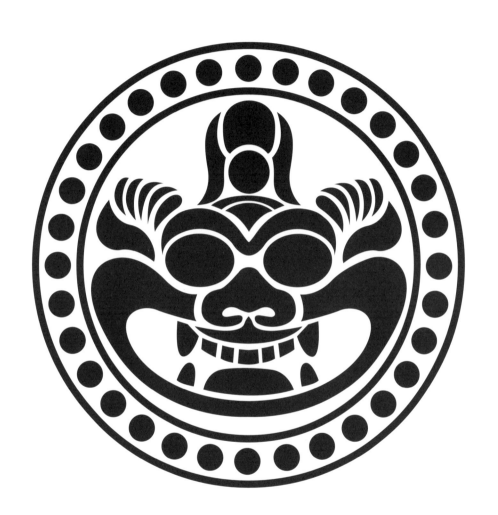

막새기와 도깨비무늬
Eaves Tiles
鬼面瓦

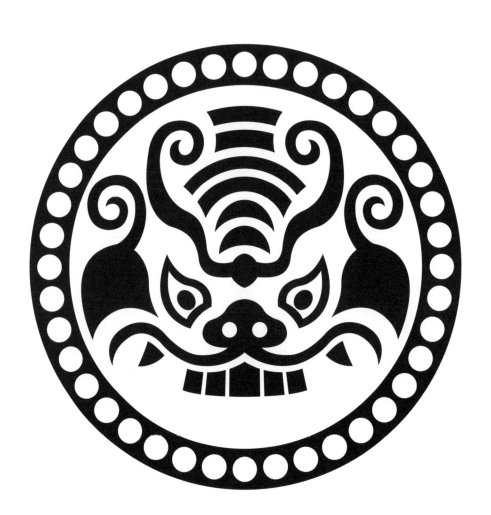

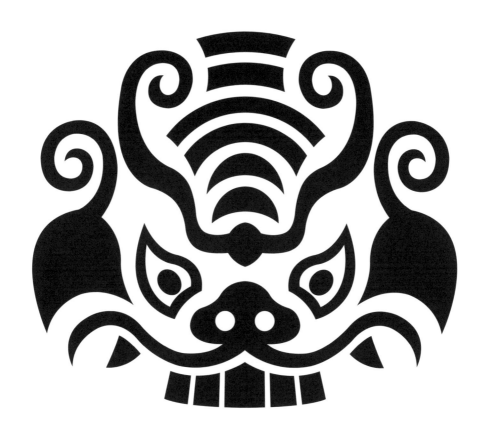

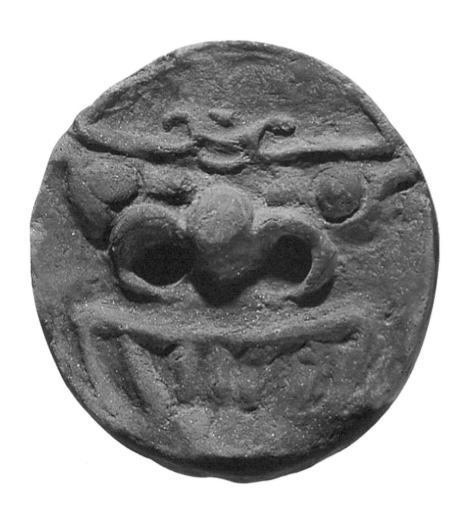

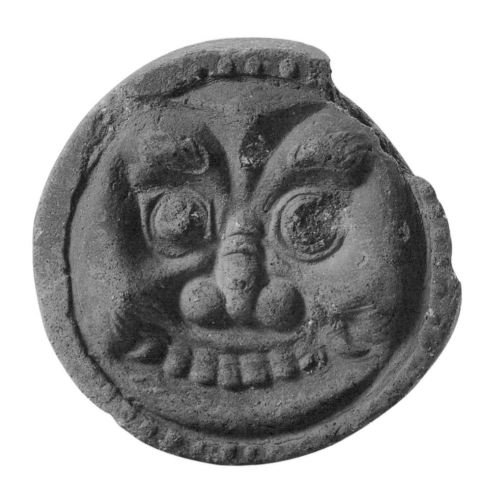

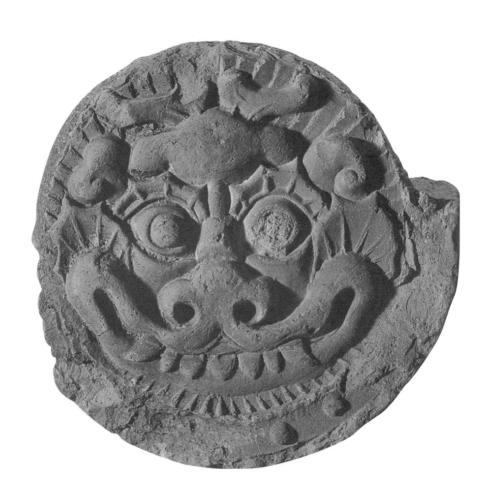

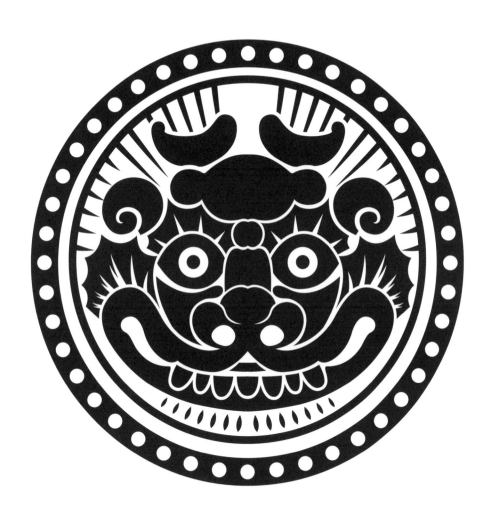

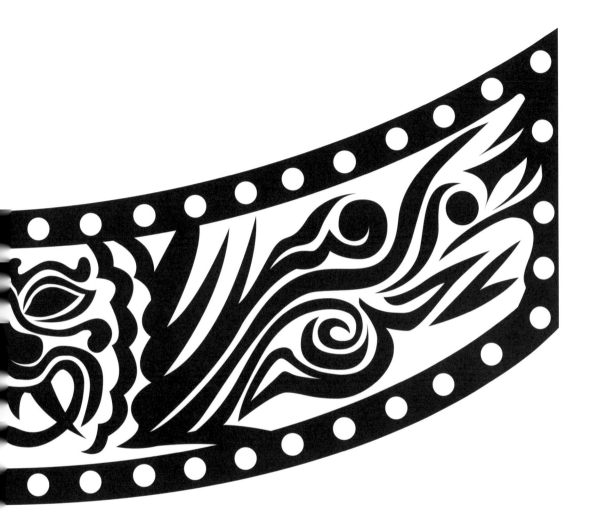

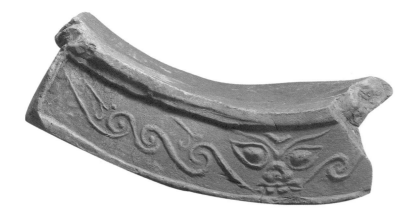

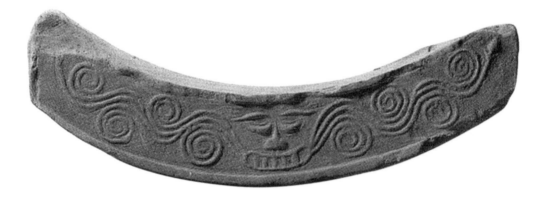

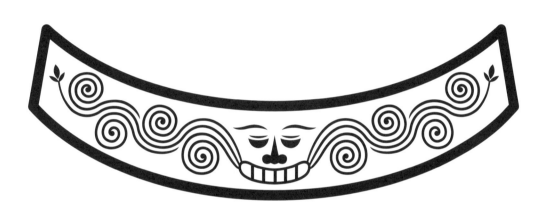

내림새기와 도깨비무늬
Eaves Tiles
鬼面瓦

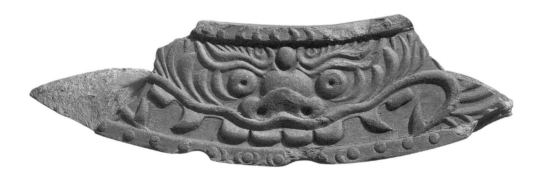

110
내림새기와 도깨비무늬
Eaves Tiles
鬼面瓦

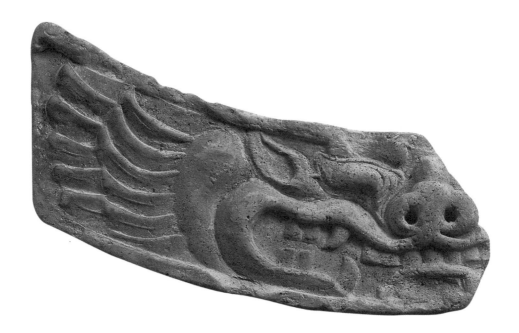

111
내림새기와 도깨비무늬
Eaves Tiles
鬼面瓦

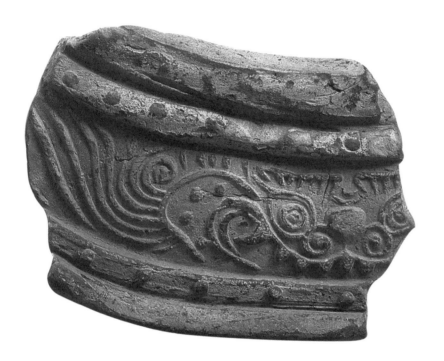

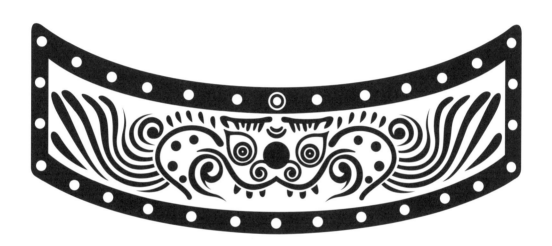

17.2x7.9x2.8cm

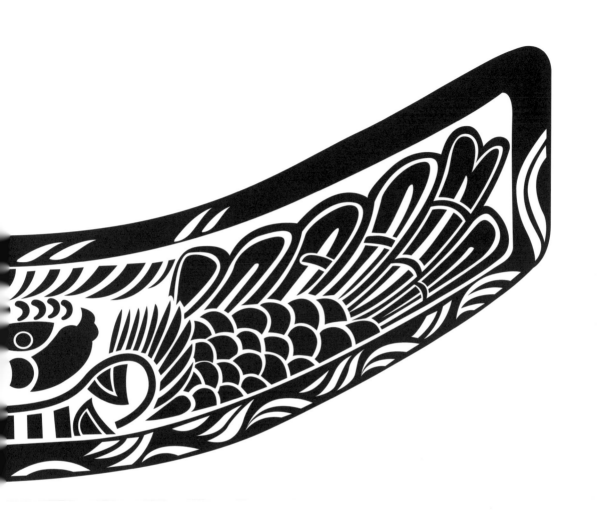

조선시대

1392-1897

Joseon

1392 - 1897

금동칠보 장식 도깨비무늬
Gold Cloisonné Decoration
金銅鐘裝飾紋

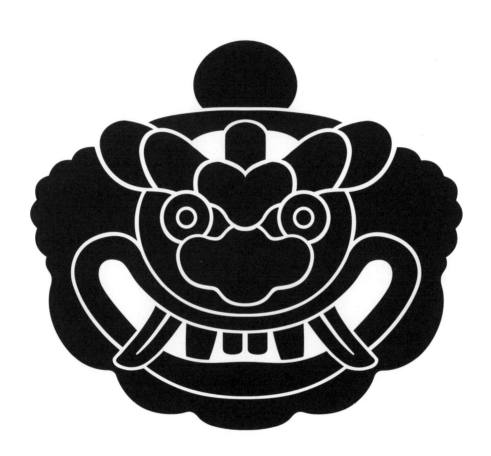

금동 장식 도깨비무늬
Gold-plated
金銅鐘裝飾紋

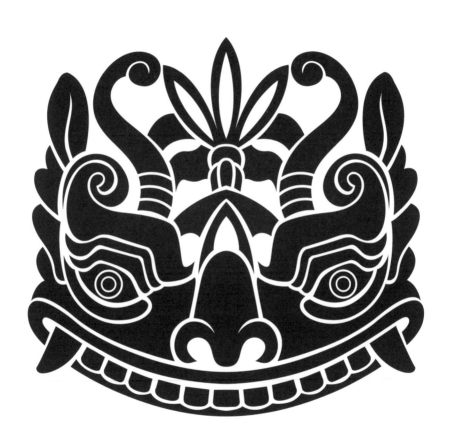

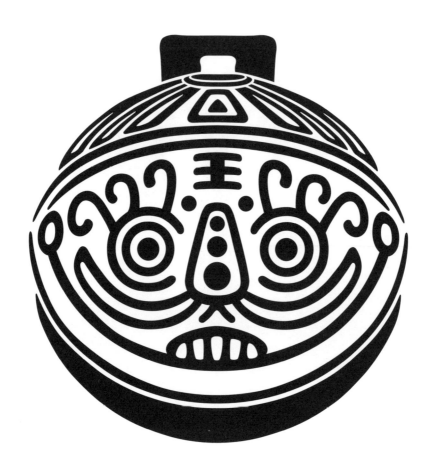

117
나무 조각 도깨비무늬
Wood Sculpture
木彫

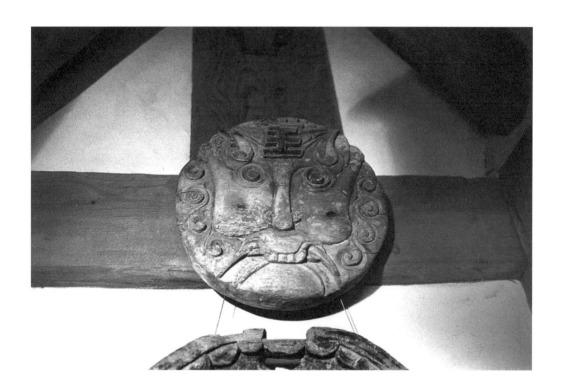

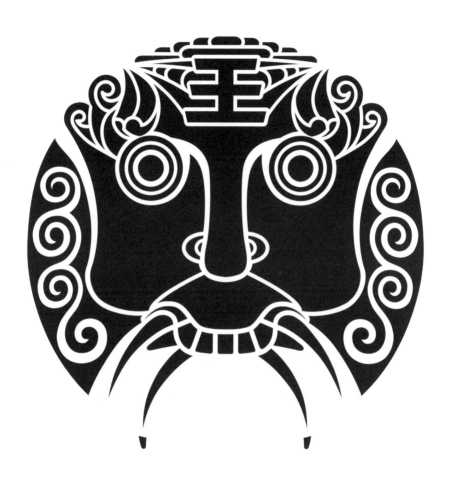

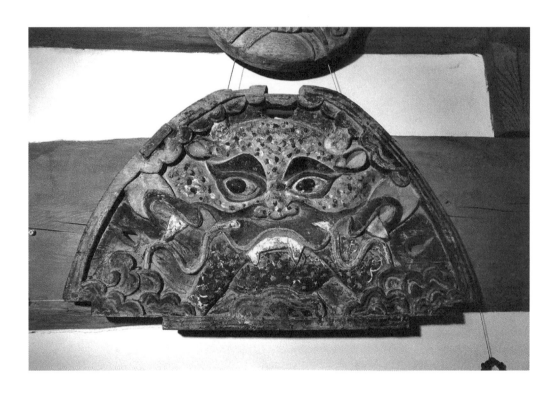

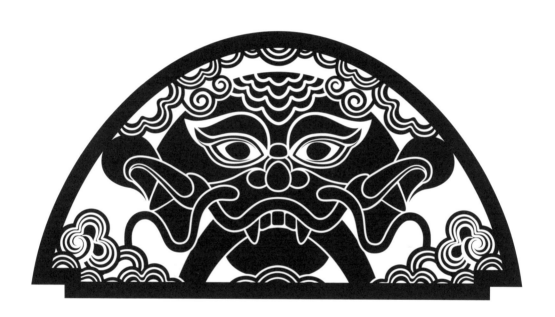

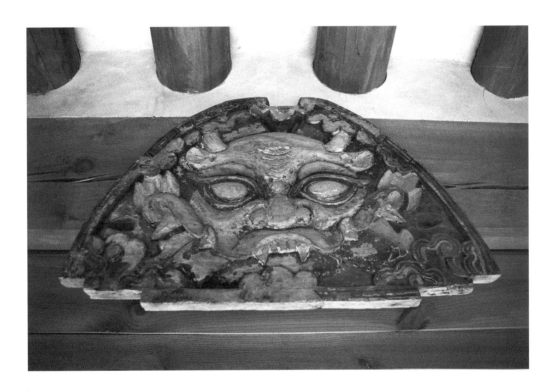

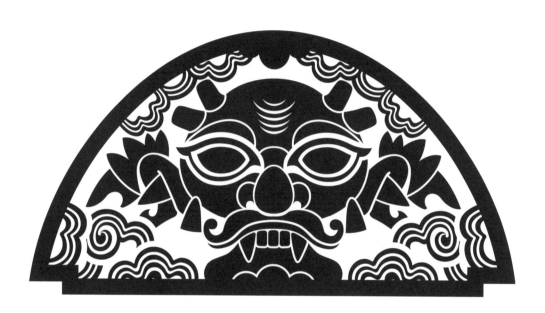

120
나무 조각 도깨비무늬
Wood Sculpture
木彫

121
나무 조각 도깨비무늬
Wood Sculpture
木彫

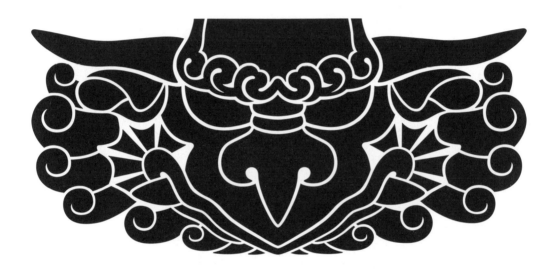

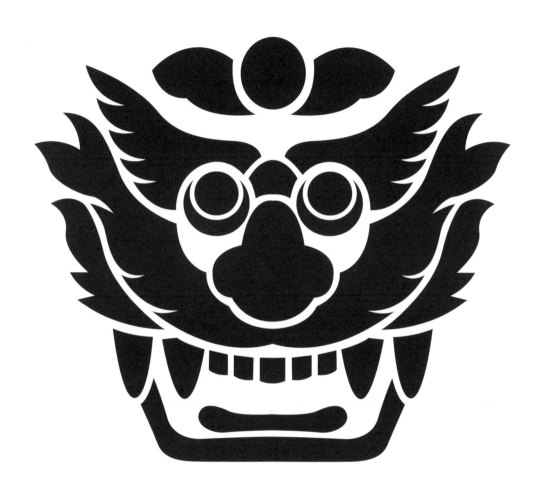

123
돌 조각 도깨비무늬
Stone Sculpture
石彫

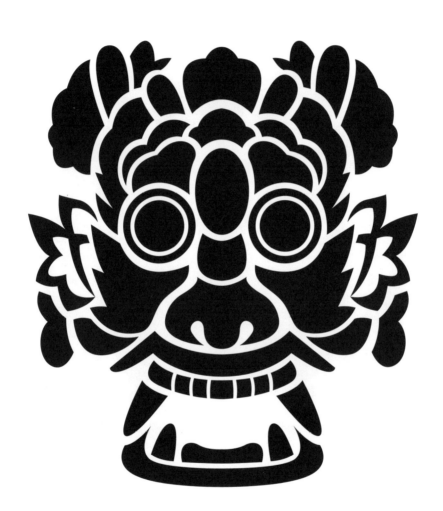

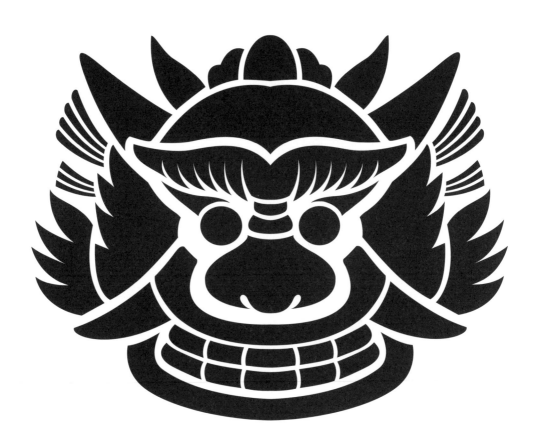

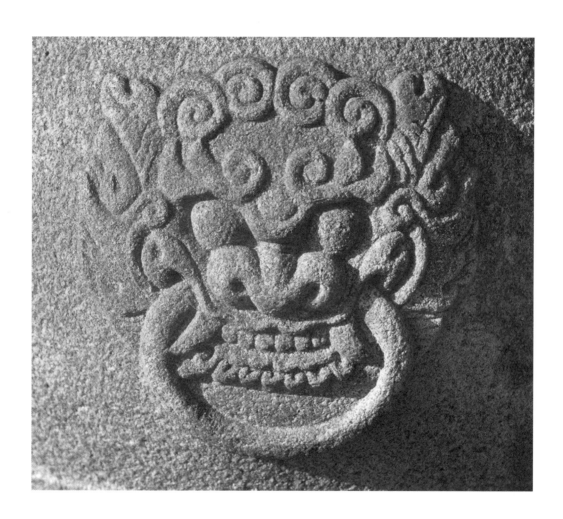

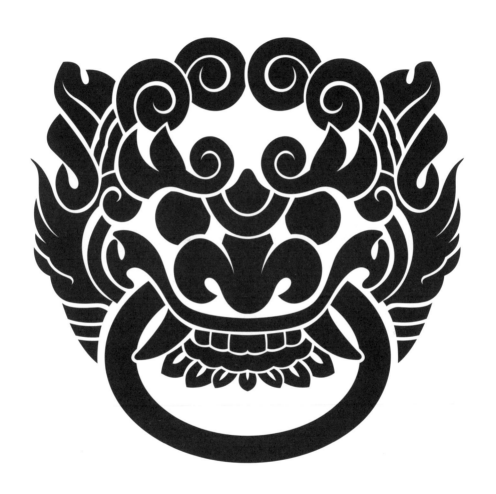

돌 조각 도깨비무늬
Stone Sculpture
石彫

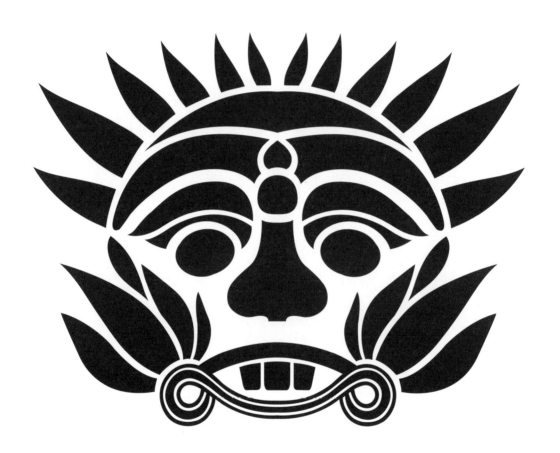

127
돌 조각 도깨비무늬
Stone Sculpture
石彫

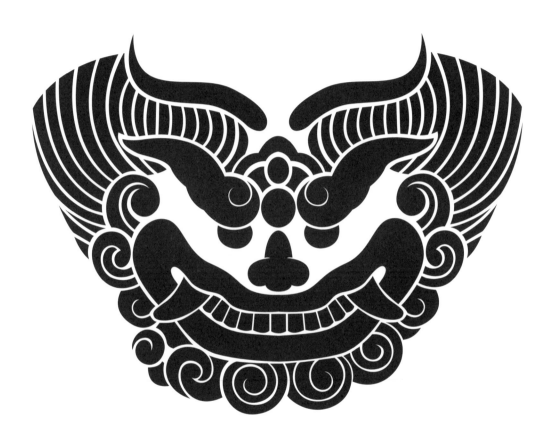

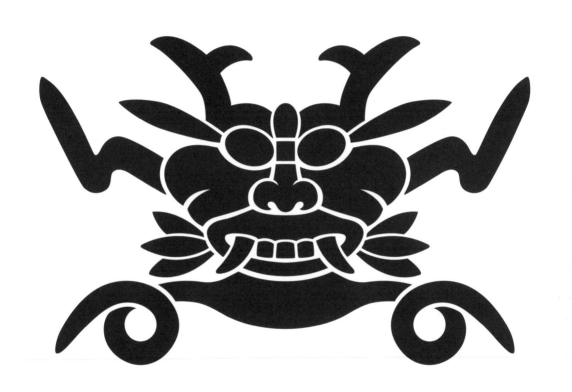

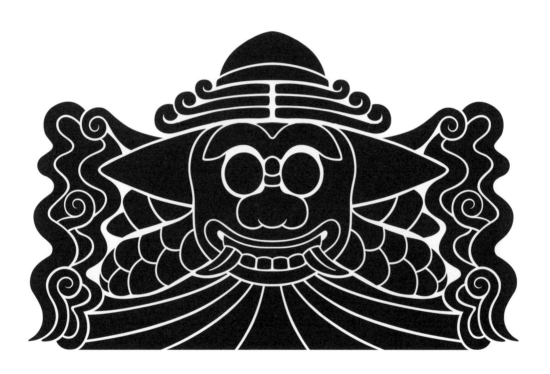

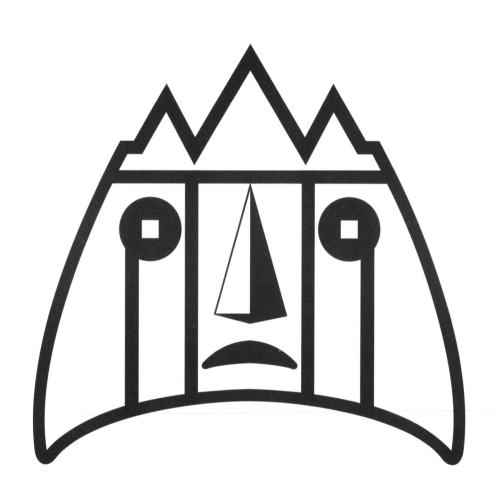

131
바래기기와 도깨비무늬
Eaves Tiles
鬼面瓦當紋

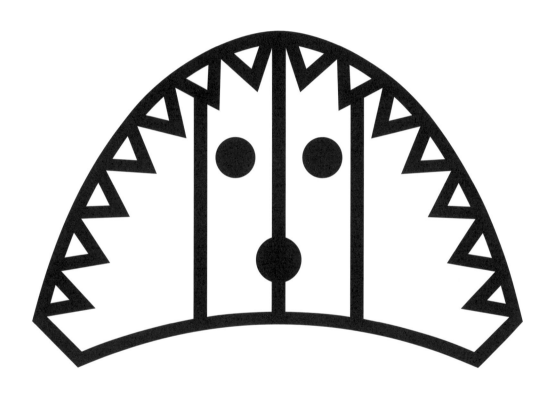

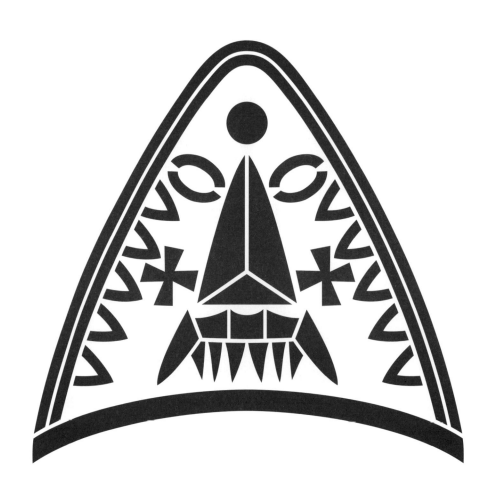

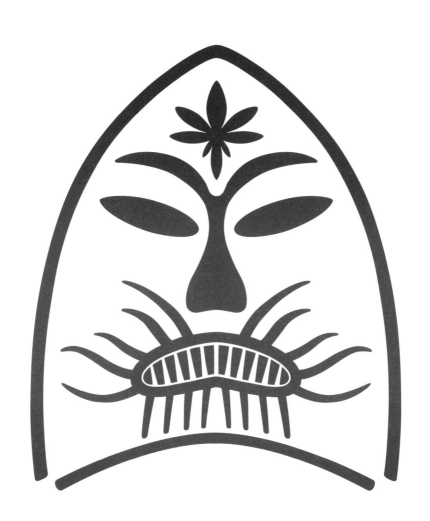

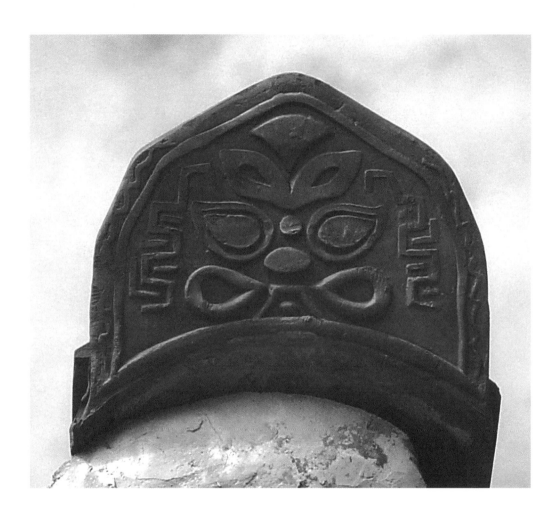

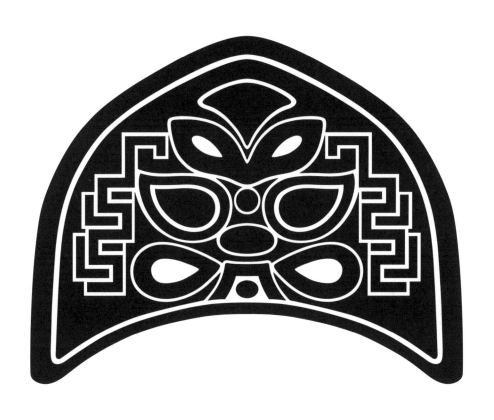

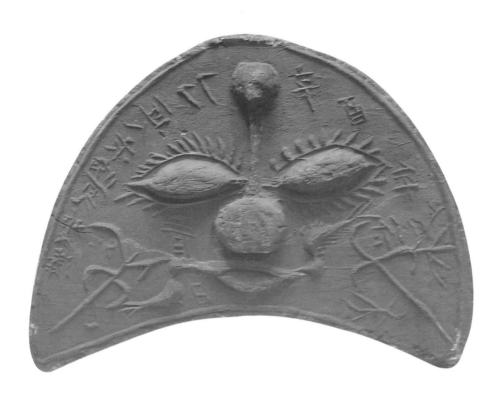

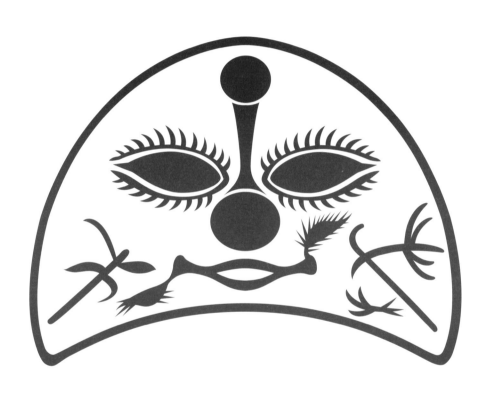

136
바래기기와 도깨비무늬
Eaves Tiles
鬼面瓦當紋

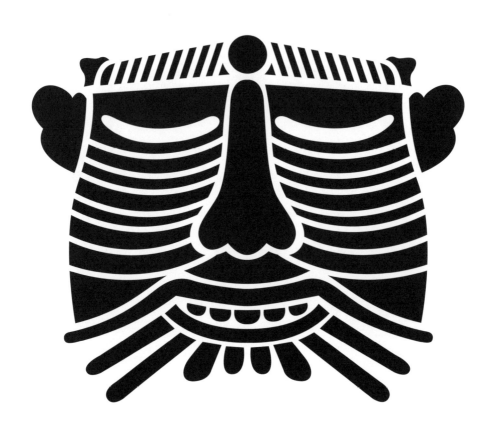

137
바래기기와 도깨비무늬
Eaves Tiles
鬼面瓦當紋

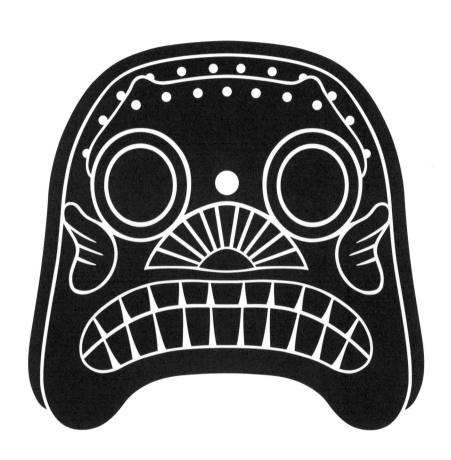

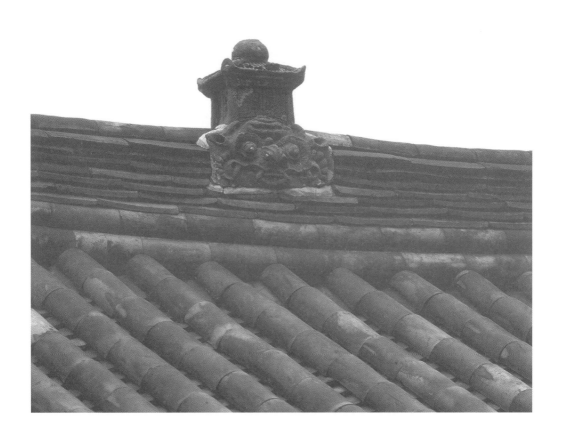

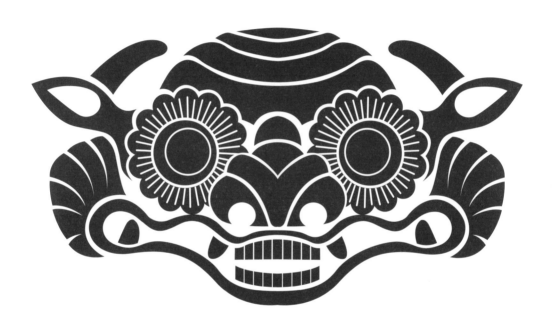

벽돌 장식 도깨비무늬
Wall Tile
磚紋

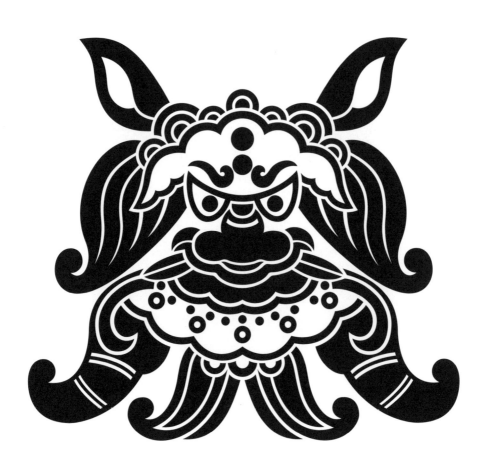

경복궁 자경전 연돌 화초담
Palace, Jagyeongjeon Chamber Decorated Wall

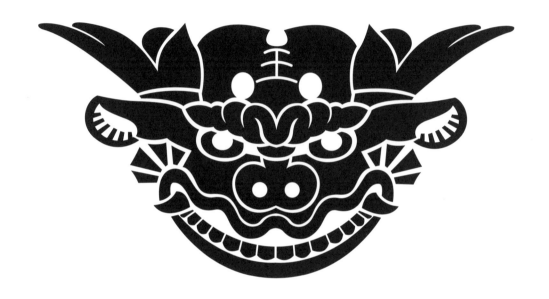

인천 강화군 전등사 불단
Buddhist altar, Jeondeungsa, Ganghwa-gun, Incheon

불단 장식 도깨비무늬
From a Buddist Altar
佛壇裝飾紋

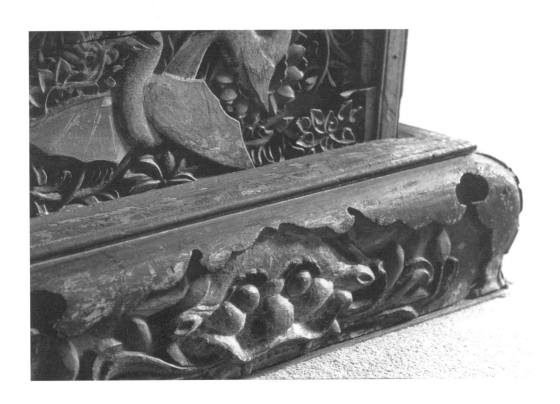

경상북도 영천 은해사 백흥암
Baegheungam Hermitage of Eunhaesa, Yeongcheon-si, Gyeongsangbuk-do

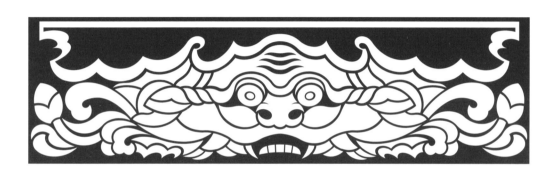

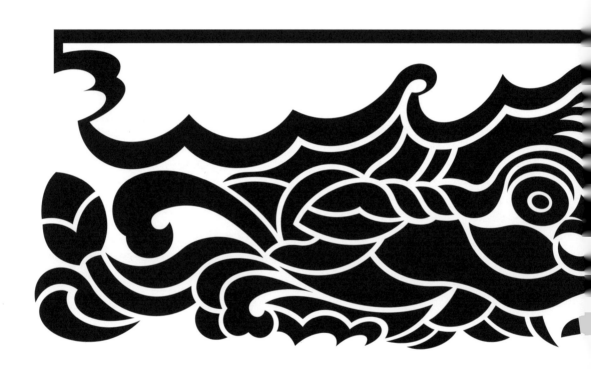

부적 도깨비무늬
Talisman
護身符紋

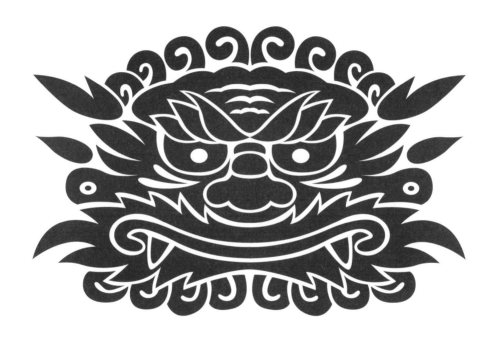

143
사당문짝 장식 도깨비무늬
From a Shrine Door
祠堂門板紋

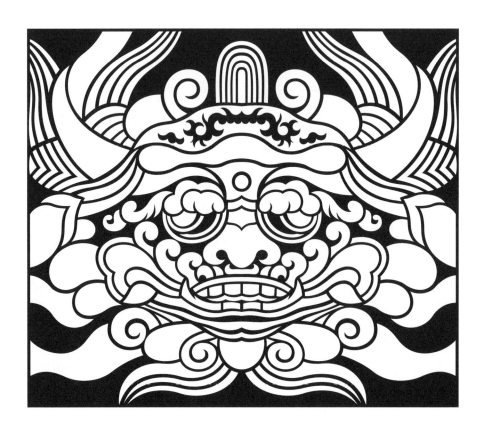

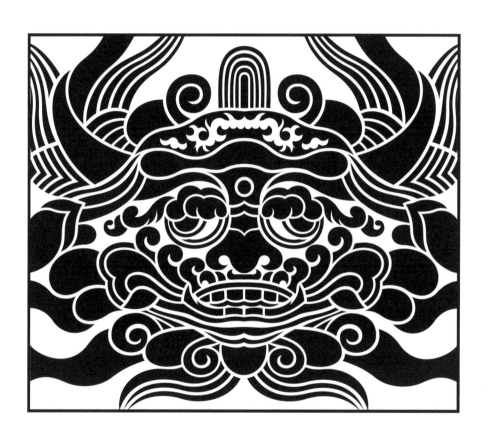

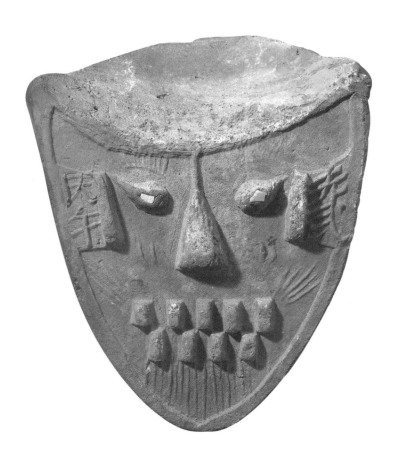

절문짝 도깨비무늬
From a Door of Buddhist Temple
寺廟門板紋

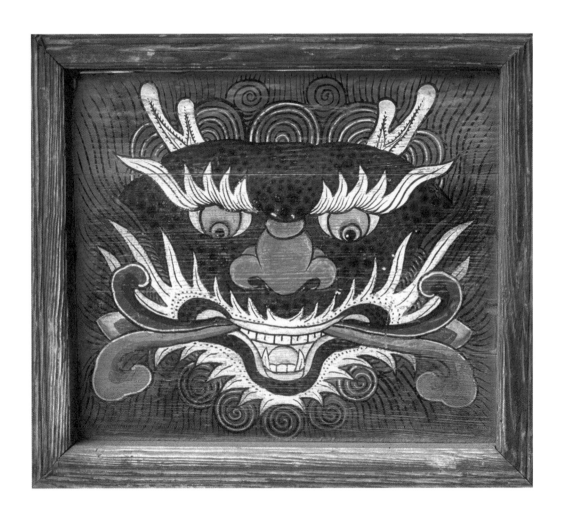

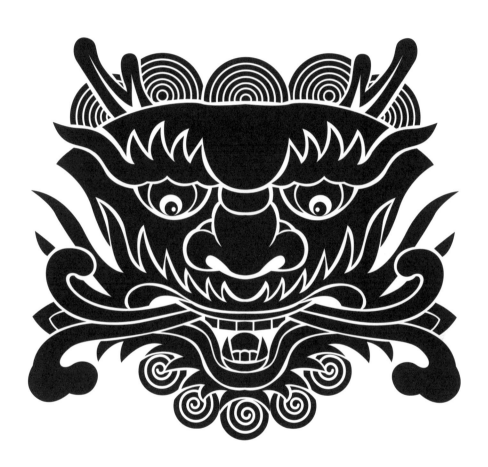

절문짝 도깨비무늬
From a Door of Buddhist Temple
寺廟門板紋

절문짝 도깨비무늬
From a Door of Buddhist Temple
寺廟門板紋

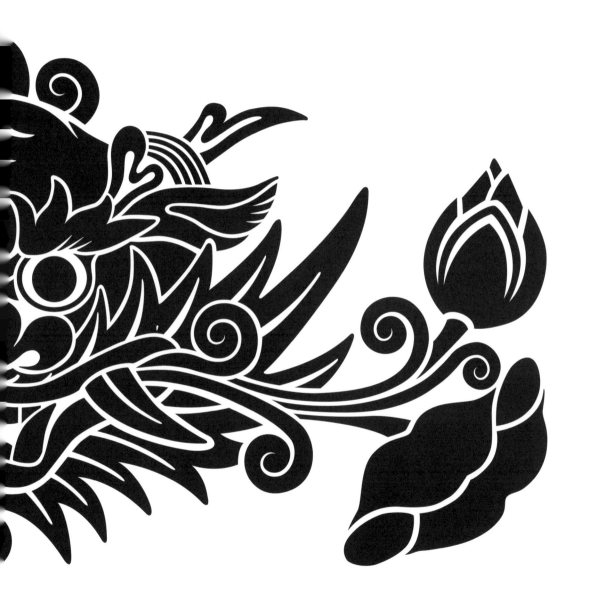

절문짝 장식 도깨비무늬
From a Door of Buddhist Temple
寺廟門板紋

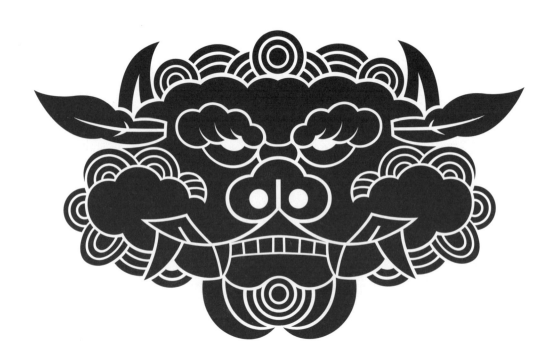

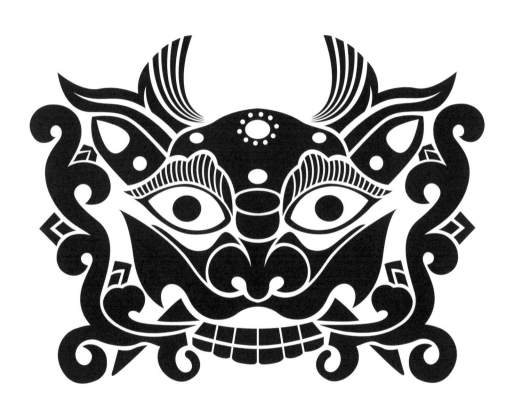

부산 범어사
Beomeosa, Busan

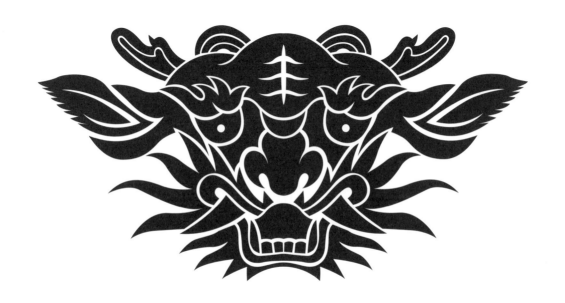

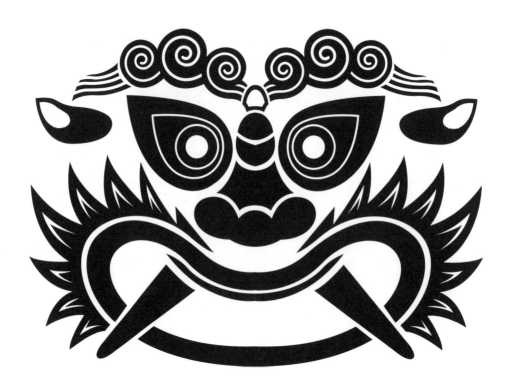

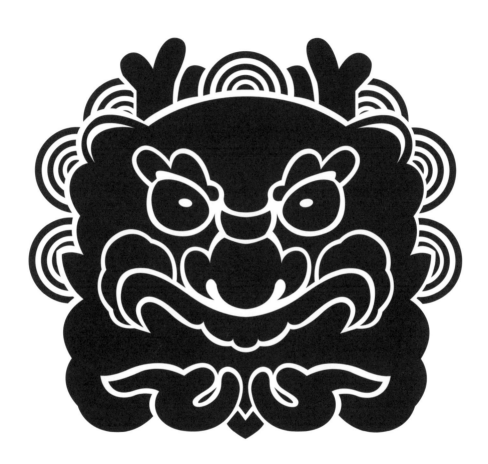

153
절 장식 도깨비무늬
From a Buddhist Temple
寺廟紋

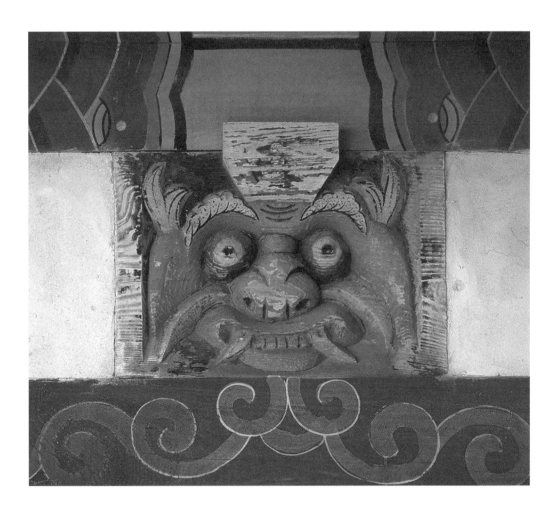

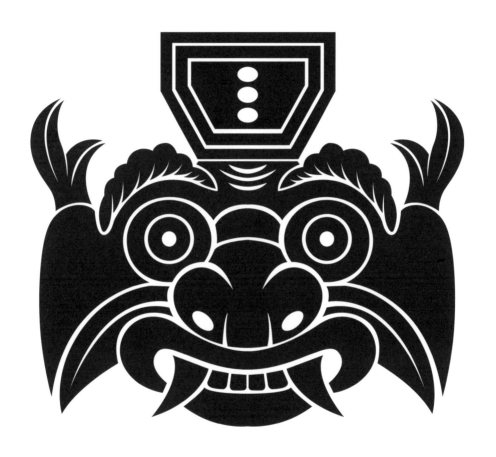

154
절 장식 도깨비무늬
From a Buddhist Temple
寺廟紋

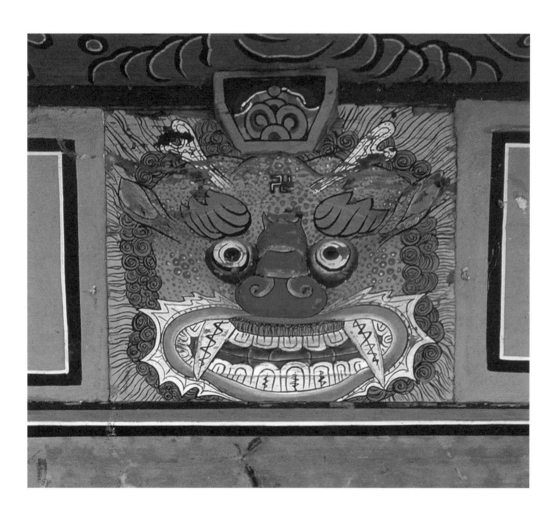

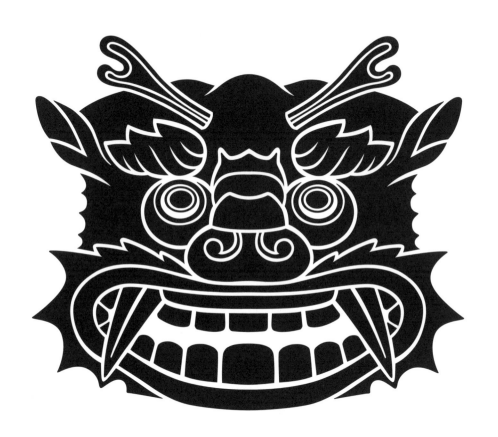

155
절 장식 도깨비무늬
From a Buddhist Temple
寺廟紋

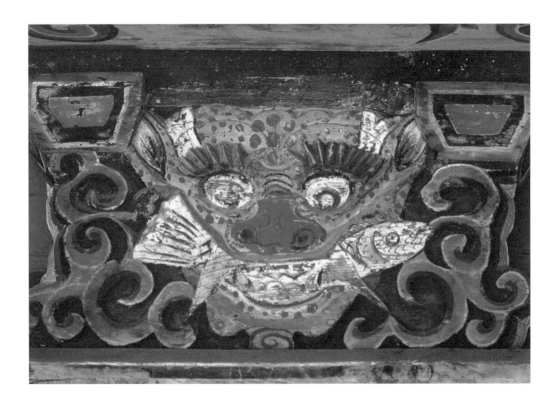

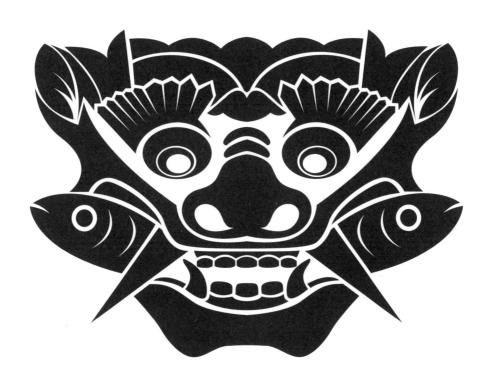

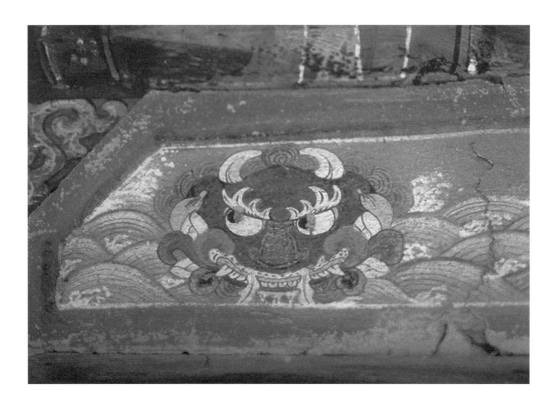

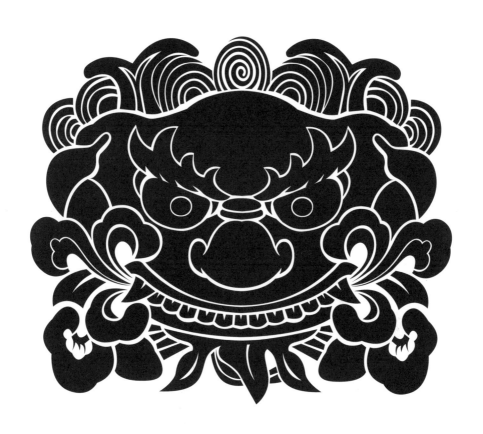

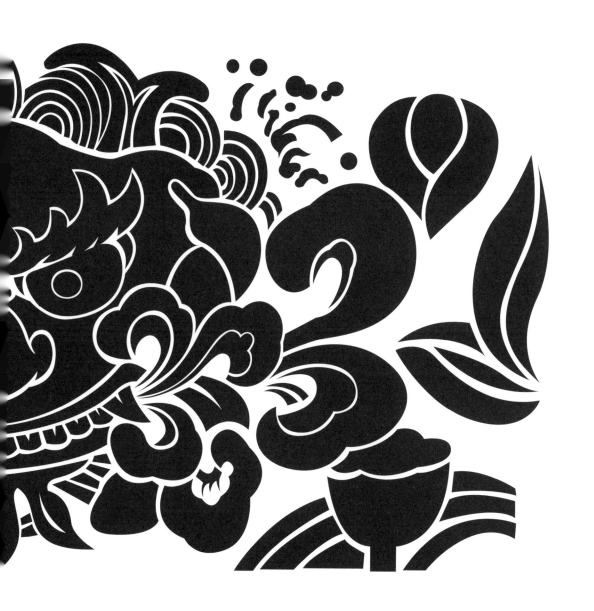

157
절 장식 도깨비무늬
From a Buddhist Temple
寺廟紋

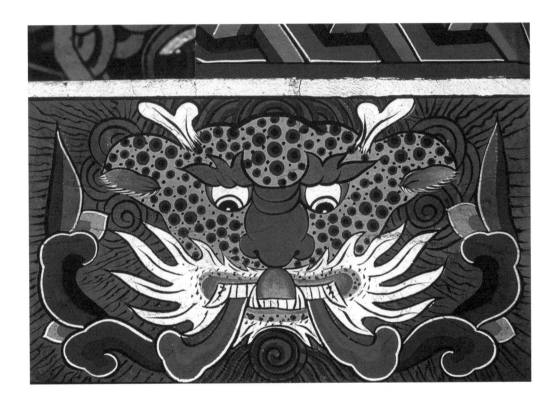

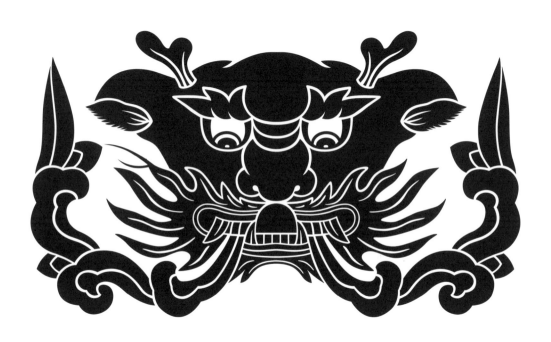

전라남도 영암 장암정
Yeongam Jangam Pavilion, Jeollanam-do

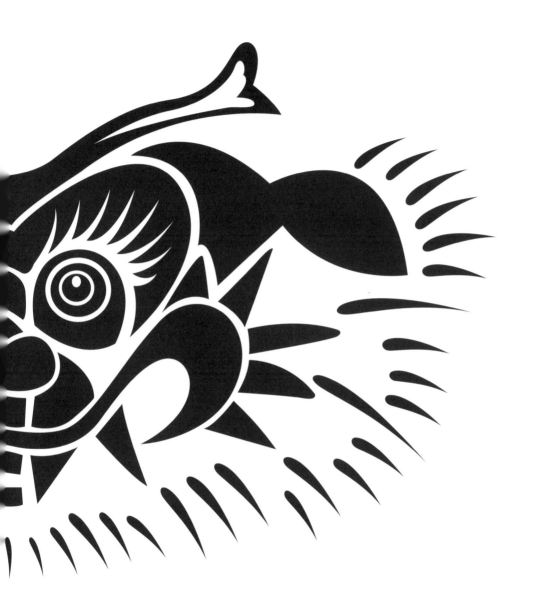

은입사벽사 길상문 철퇴
Silver Inlaid Auspicious Pattern Aportropaic Iron Hammer
鐵錘裝飾紋

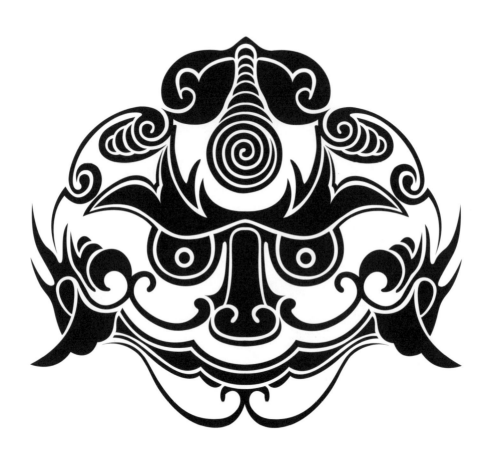

철퇴 장식 도깨비무늬
Iron Hammer
鐵錘裝飾紋

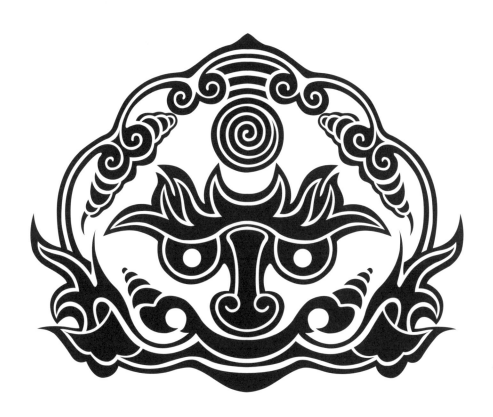

서울 창덕궁 낙선재
Nakseonjae, Changdeokgung, Seoul

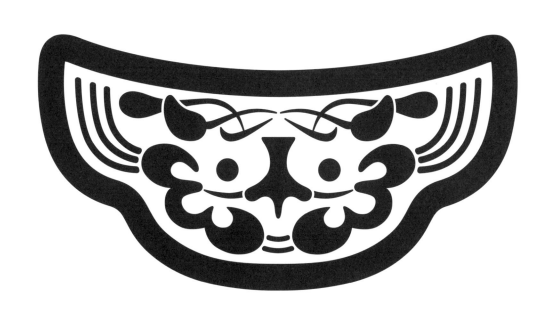

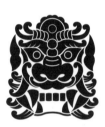

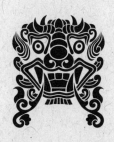

도깨비와 개암

옛날에 형제가 살았다. 형은 부자였지만, 늙은 부모를 가난한 동생에게 떠맡긴 욕심쟁이였다. 어느 날 동생은 산으로 나무를 하러 간다. 나뭇잎을 긁어 모으고 있는데 개암 한 알이 굴러 떨어졌다. 동생은 개암을 주워서 "이건 아버지 갖다 드리자." 하며 주머니에 넣었다. 나뭇잎을 또 긁고 있는데 또 개암 한 알이 굴러떨어졌다. 이번엔 "어머님 드리자." 하고 주머니에 넣었다. 다시 나뭇잎을 긁고 있는데 개암이 또 굴러떨어져서 "이건 마누라, 이건 아들, 이건 딸한테 주자." 하면서 주워서 주머니에 넣고 맨 나중 것은 "이건 내가 먹자." 하고 주머니에 넣었다.

　　그런데 비가 내리기 시작했다. 동생은 비를 피하려고 산속의 쓰러져가는 집으로 들어갔다. 밤이 되자 도깨비들이 몰려왔다. 동생은 대들보 위로 올라가 숨었다. 도깨비들은 도깨비방망이를 두드려 술이며 고기, 밥이 나오게 해 먹고 놀았다. 이것을 보고 배가 고파진 동생은 주머니에 있던 개암 하나를 꺼내어 깨물었다. 개암이 깨지면서 '딱' 하고 큰 소리가 났다. 이 소리를 들은 도깨비들은 놀라서 달아났다. 동생은 대들보에서 내려와 남은 음식을 배불리 다 먹은 뒤 도깨비방망이를 가지고 집으로 돌아와 부자가 되었다.

　　동생에게 부자가 된 연유를 들은 형도 산으로 나무를 하러 갔다. 그런데 개암 한 알이 굴러오자 "이것은 내가 먹자." 하며 주머니에 넣었다. 계속해서 개암이 굴러오자 "이것도 내가, 이것도 내가 먹자." 하며 모두 주머니에 넣었다. 그리고 산속에 있는 폐가에 들어가 대들보 위에서 밤이 되기를 기다렸다. 밤이 되자 도깨비들이 모여들어 도깨비방망이를 두드리며 술과 고기를 잔뜩 나오게 한 뒤 음식을 먹으며 떠들고 놀았다. 형은 대들보 위에서 개암 한 개를 꺼내 깨물었다. 도깨비들은 개암 깨지는 소리를 듣고 "저번에 우리 방망이를 훔쳐간 놈이 또 왔나보다. 그 놈을 찾아내서 혼을 내주자." 하고 형을 찾아내 흠씬 두들겨주었다.

Once upon a time, there were two brothers. The rich but greedy older brother left the care of his old parents with his poor younger brother. One day the younger brother went up to the mountains to cut firewood. While gathering leaves, a hazelnut fell down. The younger brother picked up the hazelnut and placing it in his pocket said, "I will give this to my father." He gathered more leaves when another hazelnut fell. This time he said, "I will give this one to my mother." As he continued gathering leaves and more hazelnuts fell down, he said, "This one is for my wife; this one is for my son; and that one is for my daughter." He placed the last one in his pocket and said, "This one's for me to eat."

But it began to rain. So he found a dilapidated house in the mountains for shelter. At night, the dokkaebis gathered at the house. The younger brother climbed up to a beam to hide himself. The dokkaebis ate and played as they tapped their mallets for wine, meat, and rice. Seeing this made the younger brother hungry, and he grabbed one of the hazelnuts from his pocket and bit into it. When the cracking of the hazelnut made a loud sound, the dokkaebis became frightened and fled. The younger brother came down from the beam, and after filling his stomach with the leftovers, he took the mallet home and became rich.

Hearing the younger brother's story, the older brother also went to the mountain for wood. But when a hazelnut fell, he put it in his pocket and said, "This one's for me." When more hazelnuts rolled his way, he said, "This one's for me and that one is for me as well" as he placed them in his pocket. Then he waited for nightfall at an abandoned house in the mountains. At night, the dokkaebis flocked to the house to eat and play after tapping their mallets for wine and meat. The older brother took out one of the hazelnuts and bit into it as he sat on the beam. When the dokkaebis heard the cracking sound of the hazelnut, they said, "The scoundrel who stole our mallet must have returned. Let's find him and beat him up." They found him and gave him a good beating.

한국 도깨비 얼굴무늬

The Face of the Dokkaebi

도깨비가 허구의 존재라는 것은 옛사람들도 알고 있었다. 그러나 우리 민담이나 전설에 도깨비 이야기가 적지 않게 전해져오고 있음을 볼 때 그것은 한국인의 마음속에 무언지 부정할 수 없는 어떤 힘을 가지고 있음을 나타내는 것이라 하겠다.

도깨비는 귀(鬼), 귀매(鬼魅), 망매(魍魅), 망량(魍魎) 등으로도 불렸는데 이는 예부터 비상한 힘과 괴상한 재주를 가져 사람을 호리기도 하고 짓궂은 장난이나 험상궂은 짓을 많이 한다는 잡귀신을 일컫는 말이다. 도깨비는 '허깨비' 또는 '헛것'이라 하여 그 실체는 사실상 부정되었다. 그러나 항상 사람의 마음속에 실제 존재하는 것으로 여겨졌기 때문에 도깨비와 관련한 다양한 이야기와 속담이 전해오고 있다.

도깨비의 형상은 지역이나 시대 또는 조형적 의도에 따라 자유롭게 나타나는데, 어느 것은 사람의 모양(人面)과 비슷하고 어느 것은 짐승의 모양(獸面)을 닮았다. 또 어떤 경우에는 상상으로 묘사되고 있어 같은 모양을 가진 것이 드물다. 고대의 청동기 유물에서 볼 수 있는 도철 형상을 비롯해 화상석각(畵像石刻)에서의 뇌신(雷神), 건조물(建造物)의 문고리 장식이나 기둥머리(柱頭), 기와 마구리(瓦堂)[1], 바닥 벽돌(磚) 등에서도 도깨비 형상을 볼 수 있다. 또 장수가 입는 갑옷의 어깨 부분이나 복부에 장식된 것도 있고 민화에도 나타난다.

도깨비는 우리 민족에 전승되는 신앙의 대상은 아니지만, 오랫동안 민간에서 이야기되면서 사람들이 그 존재를 믿었던 것은 우리 민족의 자연숭배에 대한 오래된 관념에서 비롯된 것이라 하겠다.

이야기 속 도깨비

인간의 생존을 위한 지혜는 가공(架空)의 형상을 만들어냈다. 중국 신화에 나오는 귀신의 형상을 보면 몸집은 소 같은데 발이 여덟 개, 머리는 두 개 달리고 꼬리는 말의 꼬리를 한 것이 있는가 하면 어느 것은 사람의 몸에 용의 머리를 한 인신용두(人身龍頭)의 괴상한 모습을 하고 있는 등 이 무수한 가공의 형상이 사람에게 해를 끼친다고 믿었다.

그중에는 사람에게 복과 행운을 가져다 주는 태봉(泰逢)과 제대(帝臺)라는 귀신도 있다. 태봉이란 도깨비는 몸집이나 용모가 사람과 비슷해 사람 눈에도 이상하게 보이지 않았고 오직 꽁무니에 참새 털 같은 꼬리가 달린 것만 달랐다고 한다. 그는 천지를 감동시키고 비나 바람을 마음대로 불러내게 할 수도 있었다. 태봉은 몸체에 상서로운 빛인 상광(祥光)이 있었는데, 후에 중국 전국시대의 사상가 장자(莊子)는 그 빛을 행복하고 좋은 일이 머문다는 뜻의

Even a long time ago, Koreans already knew that dokkaebi did not exist. However, considering that not a few dokkaebi stories have been conveyed in folktales and legends, the dokkaebi certainly has had an undeniable power in the minds of Koreans.

The dokkaebi has been interpreted as an evil spirit, goblin, bogeyman, or ghost of the dead, all of which are phantoms that bewitch, play tricks on, and make fun of man with their grim, uncommon powers and strange talents. Though the existence of the dokkaebi - also known as heokkaebi or heotkeot [both meaning something like 'empty body'] - has been denied, it has nevertheless had a place in the minds of the people and has, therefore, been the theme of many different folk stories and proverbs.

The figure of the dokkaebi has been depicted differently from region to region and period to period, depending also on the purpose of the representation. Some look like humans and some like animals. All in all, it is rare to find one dokkaebi that looks like another. Dokkaebi images can be found in the form of Docheol [a legendary monster called Taotie in Chinese] on ancient bronzeware or in the form of the thunder god on works of stone relief. The dokkaebi appears on door handles, the capitals of columns, end tiles[1], and floor tiles, as well as on the shoulder or belly part of a general's armor. We can also find many dokkaebi images in folk paintings.

Though the dokkaebi has not been an object of "official" religious belief in Korean culture, he has been so much a part of our folk tradition for so long a time that a sort of nature cult has grown up around him.

Dokkaebi in Story

Man has fashioned many fanciful images to help him learn the wisdom of life. Chinese mythology abounds with such images as a cow - shaped body with eight legs, two heads, and a horse's tail or a strangely shaped human body with a dragon's head. These beings were said to bring harm to man.

There were also some spirits that brought good fortune, such as Taebong [Taifeng in Chinese], and those that bring joy, such as Jedae [Ditai in Chinese]. Since Taebong looked basically like a man, he did not appear strange to human beings - except for his feathered tail, which resembled a sparrow's. It is reported that Taebong could move heaven and earth and make rain fall and winds blow. The Taebong dokkaebi has been said to have an auspicious aura around his body, which was mentioned by Chuang-tzu. There is another story. At Todo Mountain [Taodu] on China's East Sea, there were two brother spirits, Shindo [Shentu] and Ullu [Yulei],

1
A round component at the end of eaves tile or roof-end tile with an attachment of a circular shape, a semicircular shape of a tongue, or a narrow and curved brick and also includes patterns.

길상지지(吉祥止止)라고 표현했다.

　또 이러한 이야기도 있다. 동해에 있는 도도산(挑挑山)에 신도(神荼)와
울루(鬱壘)라는 형제신이 있어 귀신들을 단속했는데, 도도산에서 여명(黎明)을
알리는 닭 울음이 퍼지면 신도와 울루가 귀신 나라의 문에서 밤새 인간세계를
돌아다니다 오는 귀신들을 검열했다고 한다. 형제는 검열이 엄해 간밤에
인간세계에서 특별히 흉악했거나 교활해서 선량하고 죄 없는 사람들을 이유
없이 해친 도깨비가 있으면 그 자리에서 체포해 갈대 끈으로 포박한 뒤 호랑이
밥이 되게 했다. 그래서 도깨비는 사람에게 두려움을 주는 대상이기는 하나
선량한 사람에게는 악한 짓을 못 한다는 것이다.

　이와 비슷한 도깨비 이야기는 『삼국유사』 제1권 도화녀(挑花女)와
비형랑(鼻荊郎)의 기록에서도 볼 수 있다. 신라 25대 진지왕(眞智王)의 혼령이
도화녀와 교정(交情)하여 '비형'을 낳았다. 비형은 열다섯이 되면서부터
밤마다 도깨비 무리를 모아놓고 대장 노릇을 하며 놀았는데 새벽이 되면
도깨비들은 흩어지고 비형은 궁으로 돌아왔다. 왕이 이것을 알고 비형에게
신원사(神元寺)[2]에 다리를 놓으라고 명한다. 비형은 도깨비들을 거느린 뒤
하룻밤 사이에 돌다리를 놓았고 그 다리를 도깨비 다리(鬼橋)라 불렀다.
도깨비 중에서 선발된 길달(吉達)은 흥륜사(興輪寺)[3]에 다락문인 누문(樓門)을
지었는데, 그 후 여우로 변해 달아났으므로 비형이 다른 도깨비를 시켜
그를 처형한다. 그때부터 도깨비들은 비형을 무서워해 그의 이름만 들어도
두려워하며 달아났다고 한다. 이러한 내용으로 볼 때 중국 신화의 도도산
'신도와 울루 형제' 이야기와 '비형' 이야기는 맥락이 비슷하다. 도깨비는
다리가 하나밖에 없는 귀신이란 뜻으로 한자로는 독각귀(獨脚鬼)라고 쓰는데
'도깨비'는 독각귀에서 비롯된 말인 것으로 보인다.

　옛 문헌에는 '신력(神力)으로 하룻밤에 못을 메워 평지로 만든다
(以神力一夜頹塡地爲平地)'라든지 '도깨비방망이' '도깨비감투'라는 말도 있다.
이는 도깨비의 초능력을 나타내는 것이다. 이 초능력은 사람들에게 무한한
동경을 받았으며 사람들이 매력을 느끼는 요소이기도 했다. 온갖 조화를 부려
무슨 짓이든 마음대로 할 수 있다는 신통력에 의존해 도깨비가 소망을 이루고
싶어 하던 심성이 사람의 마음에 잠재해 있었던 것이다.

　우리의 생활 언어로 전해오는 말에는 여러 가지 금지(禁止)와 꺼림(忌)을
나타내거나 길조(吉兆)를 뜻하는 표현이 있다. 과학 문명이 발달하고
의식주는 물론 모든 생활 양식에 변화가 생겼는데도 항상 마(魔)에 대한
불안감을 갖는 까닭이다.

민간에서는 달걀도깨비, 홀이불도깨비, 몽당빗자루도깨비, 멍석도깨비,
더벅머리도깨비, 강아지도깨비, 차일도깨비, 등불도깨비 등 여러 모양의

2
박혁거세의 능으로
알려진 사릉원의 서남쪽에
있는 절.

3
경상북도 경주시 사정동에
있던 절로 신라 최초의
가람이다. 사적 제15호로
지정되어 있다.

who were in charge of maintaining control over ghosts. When the rooster's crowing resonated throughout Todo Mountain at dawn, Shindo and Ullu went out to the gate of their realm and inspected those ghosts who were coming back from haunting the human world all night. The ghosts were interrogated at the demon gate, and those that were found to have been wicked to humans or to have harmed good people were arrested by the two ghost brothers, who bound them with reed ropes and fed them to the tigers. Thus, it was said that dokkaebi could frighten people but could not harm those who were good.

A similar dokkaebi story is found in the Samguk Yusa, Book 1, the story of the maiden Tohwa and the boy Bihyeong. The soul Chinji, the 25th king or Silla, made love with Tohwa, who subsequently gave birth to Bihyeong. When Bihyeong was 15 years old, he would play every night with a group of dokkaebi as their leader and come back to the palace when dawn broke and the group dispersed. The king found this out and ordered Bihyeong to construct a bridge at Shinwon[2] Temple. Bihyeong built a stone bridge with the help of the dokkaebi in only one night, and the bridge was named dokkaebi Bridge. Kildal a dokkaebi, constructed a gate with a pavilion on top at Heungryunsa Temple[3] then turned into a fox and ran away. Bihyeong had kildal executed by other dokkaebi. Since then, dokkaebi tremble and flee at the sound of Bihyeong's name.

From this story, it would appear that the Chinese story of Shindo and Ullu and the Bihyeong story are related. In old literature there are sayings and other references to the dokkaebi's godlike powers as well as reference to the dokkaebi's magic club and magic cap. These purported superhuman powers make the dokkaebi all the more interesting to people.

Folk tradition speaks of all sorts of dokkaebi - the egg dokkaebi, bedsheet dokkaebi, worn-out broom dokkaebi, straw-mat dokkaebi, bushy-haired dokkaebi, puppy-dog dokkaebi, awning dokkaebi, and lamplight dokkaebi to name a few- and it has been commonly believed that household utensils, things used around the house and thrown away, and women's cast-offs may turn into dokkaebi.

As can be seen from the myths and fables about the dokkaebi, they do not like bright places; they always play in forests in a group; they live in dilapidated houses where people hardly ever come, in the ruins of temples, under withered trees, in old wells, and at the sites of old fortifications; they fear and dislike the sound of early morning bells or a cock's crowing. We can guess the great degree to which dokkaebi influenced Koreans from early on by the references to them in such books as the Samguk Yusa, Yongjae Chonghwa[4],

2
A temple located southwest of Sareungwon, known as the Tomb of Bak Hyeokgeose.

3
Originally located in Gyeongsangbuk-do, Gyeongju-si, Sajeong-dong, this is the first Buddhist Temple of Silla and is designated as Historic Site No. 15.

4
A compilation of essays by Yongjae Sunghyun of Early Joseon Dynasty. With its beautiful writing, it is regarded the best essay literature of the Joseon Dynasty.

도깨비 형상이 전해지고 있다. 특히 각종 집안 살림도구나 쓰다 버린 물건 혹은 여성이 쓰다 버린 물체가 도깨비로 변한다고 믿어왔다. 그러한 것은 대개 꺼림직한 일을 금하기 위한 권계적(勸戒的) 의미로 쓰였다.

앞의 고대 신화와 설화에서 알 수 있듯이 도깨비는 밝은 곳을 좋아하지 않는다. 항상 숲속에서 무리 지어 놀고, 사람들이 접근하지 않는 폐가(廢家), 폐찰(廢刹), 고목 밑, 오래된 우물, 옛 성터 등에 거처를 잡고 있으며 새벽 종소리나 닭이 우는 소리를 싫어한다. 이러한 도깨비에 대한 관념은 『삼국유사』를 비롯해 『용재총화(慵齋叢話)』[4] 『용천담적기(龍泉談寂記)』[5] 『산림경제(山林經濟)』[6] 등의 기록을 통해 일찍부터 우리 민족의 생활에 깊은 영향을 미쳐왔다는 것을 알 수 있다.

다양한 도깨비의 모습

예로부터 전해오는 우리 도깨비의 형상은 참으로 다양한 모양으로 나타난다. 황소탈(黃牛假面), 사자탈(獅子假面) 모양도 만들어내고 용면(龍假面)도 만들어냈다. 또 외뿔 달린 도깨비도 있고 쌍뿔 도깨비도 있다. 다리가 하나 밖에 없는 형상이나 소복 입은 여인으로도 나타난다. 이렇듯 옛사람들이 도깨비의 모습을 조형적으로 표현하는 데에는 어려움이 많았을 것으로 생각된다. 도깨비는 예나 지금이나 그 실체를 증명할 수 있는 존재가 아니기 때문이다. 그러나 도깨비는 사람들의 의식 속에 실재하는 것으로 여겨졌기 때문에 어떠한 모양으로든 자유로운 상상에 의해 만들어졌다. 가공의 형상을 취하기 위한 가장 좋은 모델은 무엇이었을까? 그 형상을 가장 가까이에서 찾을 수 있었던 것은 역시 사람의 모습이었다.

백제시대 유물 가운데 부여(扶餘) 규암면(窺岩面)에서 출토된 귀형문전(鬼形紋塼)[7]에서는 운기(雲起)가 서려 있는 산악에 괴암(怪岩)이 우뚝 솟아 있고, 그 가운데 버티고 선 도깨비의 모습을 볼 수 있다. 상체 대부분은 커다란 털복숭이 얼굴로 되어 있고 날카로운 이빨을 드러낸 입은 으르렁대는 모양이며 부라린 큰 눈은 보는 이가 저절로 위압감을 느낄 정도로 괴이하다. 어깨를 치켜 올려 힘을 잔뜩 과시하고 두 팔을 벌려 으스대는 모습이나 앞가슴이 크게 묘사되고 우뚝 선 자세로 허리띠 장식이 둘러진 모습은 사람의 형상을 본 뜬 것이다. 그러나 어깨에 돋은 뾰족한 우모(羽毛)나 손발은 맹수의 모양이다. 즉 짐승의 형태를 사람처럼 나타낸 것이다.

이렇듯 도깨비 전신상의 기원으로는 중국의 은(殷)과 주(周)시대 청동기의 도철문 기원설이 있고 육조(六朝)시대의 신상(神像) 기원설, 수(隋)와 당(唐)시대의 기두(魌頭)[8] 기원설이 있다. 또는 사자(獅子) 기원설 등이 있으며,

4
조선 전기의 용재 성현의 수필집이다. 문장이 아름다워 조선시대 수필 문학의 우수작으로 꼽힌다.

5
조선 중종 때 정치가 김안로가 지은 야담 설화집이다.

6
조선 숙종 때 홍만선이 농업과 의약 및 농촌의 일상생활에 관해 쓴 책이다.

7
1937년 3월 부여군 규암면 외리유적에서 출토된 여덟 가지 방형 문양전 중 하나로 연화대 위에 정면으로 서 있는 도깨비 형상이다.

8
중국 수·당나라 때의 무덤에서 출토된 명기(明器). 앉아 있는 짐승 모양의 몸에 사람 얼굴, 머리에는 뿔, 양 겨드랑이에는 날개가 달려 있는 괴상한 짐승 모습을 하고 있다.

Yongcheon Tamjeokki[5], and Sallim Gyeongje.[6]

The Dokkaebi's Many Forms

A great variety of images of dokkaebi have been passed down to us through Korean folk art. They include dokkaebi wearing ox mask, lion masks, and dragon masks; dokkaebi with one born or two; one-legged dokkaebi; and dokkaebi dressed as women in white clothes. Apparently it was difficult for people of old to decide just what a dokkaebi was supposed to look like; after all, then as now, there was no real evidence to work with because the dokkaebi's existence could not even be proven. Since the dokkaebi actually existed in the minds of the people, they were free to create for him whatever appearance their imaginations could come up with. As might be expected, human models were what people thought of most frequently.

A decorated floor tile[7] found among relics of the Baekje Dynasty which were excavated in Gyuam-myeon, Buyeo-gun, shows a dokkaebi standing firmly planted amidst strange towering rocks that jut out of foggy mountainsides. The dokkaebi's hairy face takes up almost the entire upper half of the body. His eyes are glaring, and he appears to be growling as he shows his sharp teeth. The image inspires awe and a feeling of being threatened, yet is it is essentially drawn from human appearances: the shoulders are raised in a show of strength and the arms spread out in an arrogant pose; the chest is big and the posture erect, and he wears a belt around his waist. Nevertheless, in part the figure is beastly: the pointed hair on the shoulders resembles the mane of an animal, and the hands and feet are definitely not human. In short, the image is of a beast that imitates the human form.

Different theories point to different origins of the whole body image of the dokkaebi. It is variously said to derive from the Taotie figures of bronzeware of the Shang Dynasty, idols of the Six Dynasties, a two-headed demon figure[8] of the Sui and Tang dynasties, the lion, and Chiyou. As legend has it, Chiyou was a military leader and rebel king of the Eastern Barbarians [Dongyi] who fought against the Yellow Emperor. He was venerated as the god of war during the Zhou Dynasty and was the predecessor to Dokkaebi known as the god of Byeongju.[9]

Figures of this god can be found in Wu Family Shrine Paintings and Stone Figures[10] of the Later Han Dynasty, in pictures depicting acts of filial piety[11] engraved on a stone sarcophagus of the Northern Wei Dynasty[12], on relics from Nangnang [Lelang], and on shoes[13] decorated in copper and gold from a tomb[14] in Gyeongju.

5
Historical tales written by Kim An-ro, a politician during the reign of King Jungjong of Joseon Dynasty.

6
A book about agriculture, medicine, and daily life in rural areas written by Hong Man-sun during the reign of King Sukjong of Joseon Dynasty.

7
Dokkaebi on lotus stand from one of the eight square doors that were excavated from the ruins of Oe-ri, Gyuam-myeon, Buyeo-gun, in March 1937.

8
Myeonggi (grave object) excavated from the tombs of Chinese Sui and Tang Dynasty. This bizarre looking creature has a bestial body, a human face, horn on its head, and wings underneath both of its armpits.

9
A god of military soldiers.

10
Stone figures of Wu Family Shrines, Shandong, China. It is believed to be a painting inscribed on a tomb for the dead during the latter Han Dynasty.

치우장수 기원설도 있다. 전설 속 인물 치우장수는 본래 동이(東夷)계의 군왕으로 중국 황제에 대항했다 하여 후세에 제(齊)나라 군신(軍神)으로 숭앙되었다. 병주(兵主)[9]의 신이라 불려 온 도깨비의 조상이기도 하다.

이러한 신상의 모습은 후한대(後漢代) 무씨사화상석(武氏祠畵像石)[10]과 북위(北魏)[11] 때 석관(石棺)에 새겨진 효자전도(孝子傳圖)[12]에 나타나며 낙랑(樂浪) 유물에서 찾아볼 수 있고 경주 식리총(飾履塚)[13]에서 출토된 금동식리(金銅飾履)[14]에도 나타난다. 특히 백제 귀면전의 도깨비와 식리총 식리의 도깨비는 모두 전신상이며 표현이 비슷해 흥미를 끈다.

고구려 고분벽화에서의 도깨비 얼굴과 비슷한 형상을 안악(安岳)2호분[15] 천장 그림에서 볼 수 있다. 이러한 도깨비의 역할은 곡식을 맡아 다스리는 곡신(穀神)이나 풍신, 뇌신 등의 신상에서 비롯되었다고 생각된다. 『회남자(淮南子)』라는 한대(漢代)의 기록을 보면 '화제(火帝)는 불의 덕으로 왕이 되었다가 죽어서 총신(寵神)이 되었고, 우(禹)는 천하를 위해 수고했다가 죽어서 곡신이 되었으며 예(羿)는 천하의 해(害)를 제거하고 죽어서 종포(宗布)가 되었다. 이것이 귀신이 생긴 까닭이다.'라고 했다.

도깨비의 얼굴로 나타나는 형상은 안악3호분 기둥 그림에서 보이는 동물 얼굴 모양을 비롯해 각종 막새, 내림새의 기와 마구리에 나타난다. 내림마루 마구리를 장식하는 도깨비 형상은 삼국시대에 다 같이 나타나지만, 각각 특징이 다르다. 특히 7-9세기 통일신라시대의 내림마루 막새 즉 망와(望瓦)의 도깨비는 조형적으로도 예술성이 풍부하고 그 표정 묘사도 익살스러워 당시의 도깨비에 대한 의식을 짐작할 수 있다.

도깨비의 표정은 되도록 험상궂게 표현하려고 애쓰고 있다. 기와 전면 가득 눈, 코, 입이 강조되는데 특히 입에는 날카로운 송곳니를 아래위로 드러내 위협감을 나타낸다. 눈은 반구형(半球形)으로 툭 튀어 나오고 코는 들창코로 뭉툭하게 솟았다. 여백은 모두 소용돌이 모양의 우모와 수염으로 채웠고 이마 부분에는 좌우에 뿔이 나 있다. 이러한 표정은 대개 같은 형식이지만, 부분적인 특성이 있어 비교가 된다.

막새기와의 도깨비 얼굴 모양은 우선 눈이 봉안(鳳眼)을 특징으로 한 것과 호안(虎眼)을 나타낸 것, 사자의 두상을 나타낸 것 등으로 분류할 수 있다. 고구려 기와 마구리는 대체로 호랑이 형상이 많다. 'ㅁ'꼴로 된 입은 윗니, 아랫니를 악물고 있는 모양을 나타냈으며 코는 비교적 작게 표현되었다. 반면 백제 문양전(紋樣塼)에서 도깨비 표정을 보면 털북숭이 얼굴에 입을 비교적 크게 묘사해 약간 벌린 것처럼 보이며 눈꼬리가 치켜 올라가 전체적으로 사자의 형상이다. 특히 부여에서 출토된 청동귀면을 보면 그 형상이 뚜렷하다. 신라의 도깨비기와에서도 암·수키와의 형식과 내림마루 도깨비기와가 각기 다르다. 우선 수키와의 표현적 특징은 눈이 봉안이고 꽉 다문 입과 윗입술에서

9
군병(軍兵)을 관장하는 신.

10
중국 산둥성 무씨사(武氏祠)의 석실(石室) 안에 있는 화상석(畵像石). 중국 후한 때 망자를 위해 무덤 속에 새긴 그림판으로 알려져 있다.

11
중국 남북조 시대의 북조(北朝) 최초의 나라이다.

12
중국의 역사고사 인물화를 칭한다. 유교적 권계도의 일종으로 효자의 전기를 그렸다.

13
경북 경주시 노동동에 위치한 신라 때의 돌무지덧널무덤. 5세기 후반의 것으로 추정된다.

14
장례나 특별한 제전에 사용하기 위해 금속으로 만든 신을 말한다.

15
황해도 안악군에 있는 고구려 때의 벽화 고분.

The picture on the Baekje floor tile and the one on the copper and gold shoes both show the full length of the dokkaebi's body and are similar in design.

Another similar image of a dokkaebi's face appears in a painting on the ceiling of Anak Tomb[15] No.2 of the Goguryeo Dynasty. It would appear that the role of the dokkaebi derives from such minor gods as the god of grain, the god of wind, and the god of thunder. It is recorded in the Huainanzi of the Han Dynasty that ghosts originated from the transformation into gods of various important personages upon their deaths: the ruler of fire became king by virtue of the fire he controlled and died to become a patron god; Yu [legendary founder of the Xia Dynasty] worked for the sake of the world and died to become the god of grain; and Yi [a legendary archer] eliminated harmful things from the world and died to become the god of cloth.

Images of the dokkaebi faces occur in many places anciently: the animal-like face on a pillar in Anak Tomb No. 3, on roof tiles used to finish the ends of the eaves and the ends of the ridgepole. The images used to decorate these roof tiles differ in Goguryeo, Baekje, and Silla, yet the dokkaebi image is present in all three kingdoms. In particular, dokkaebi faces on the tiles at the corners of the eaves on the hip of the roof dating from Unified Silla (7th - 8th centuries) are decorated with such art of form and facial expression and with such humor that we can guess the conception the people of the period must have had about dokkaebi.

They tried to make the facial expression of the dokkaebi as grim as possible, focusing on the eyes, nose, and mouth on most of the roof tiles. The upper and lower canine teeth are exposed, giving a threatening appearance. The eyes are wide open and round, and the nose is turned up like a snub nose. The rest of the space is filled with curly hair, a beard, and horns on both sides of the forehead.

Dokkaebi faces on the convex tiles at the edge of eaves have the eyes of a Chinese phoenix or of a tiger and the head of a lion. On the roof tiles of the Goguryeo Dynasty, the dokkaebi usually take the shape of tigers with a squarish mouth showing upper and lower clenched teeth and a relatively small nose. On the other hand, the facial expression of the dokkaebi on Baekje floor tiles reveal a hairy face with a relatively large mouth, slightly open, and turned up eyes looking completely like a lion figure.

The forms of dokkaebi roof tiles from the Silla Dynasty are varied and include convex and concave roof tiles and finishing tiles with ghost faces. One specific feature of the convex roof tiles is that the eyes are shaped like those of a Chinese phoenix; a clenched mouth shows canine and upper teeth emerging from the upper lip and a long, exposed tongue.

11.
Chinese historical figure drawings. A type of Confucious exhortation describing acts of filial piety.

12
The first country in North China during the North and South China era.

13
Figure of a god made of metal for use in funerals or special ancestral worship.

14
A mudstone tomb in Silla, located in Nodong-dong, Gyeongju, Gyeongbuk, estimated to be from the late 5th century.

15
Mural tombs of the Goguryeo period in Anak-gun, Hwanghae-do.

삐져나온 송곳니와 윗니, 혓바닥을 크게 드러낸 모습 등을 들 수 있다.

조각미(彫刻美)가 가장 잘 나타난 내림마루 망와는 통일신라시대에 특징적으로 쓰였던 것으로, 지붕 네 귀퉁이의 내림새를 장식해 사방(四方)을 진호(鎭護)하고 잡귀를 막는다는 의미를 지녔다. 통일신라시대에는 왜구(倭寇)의 잦은 침입과 북방족의 약탈 등 외적의 침입이 잦았으므로 이를 신력으로 막아내겠다는 의도에서 도깨비 장식이 성행했을 것으로 추측된다.

도깨비기와는 다른 귀면과 다르게 특별히 강조되는 부분이 있으니 그것은 이마 양쪽에 표현된 뿔의 표현이다. 이는 용각(龍角)을 나타낸 것이다. 또한 얼굴 전체를 자세히 보면 일반적인 동물의 얼굴이 아니라 상상력을 최대한 발휘해 나온 독특한 얼굴임을 알 수 있다. 이 기와는 일반적으로 도깨비 기와라고 불리지만, 실은 용의 앞 얼굴을 나타낸 것이라고 한다. 이러한 기와가 대개 경주 부근의 사찰지(寺刹地)에서 출토되고 있다는 점이 용을 나타내고 있음을 입증한다. 용은 불교에서 사천왕(四天王)의 하나로 기린(麒麟), 봉황, 거북과 함께 상서로운 사령(四靈)으로 여겨진다.

따라서 이 망와는 결국 용을 나타낸 것으로 경주 안압지(雁鴨池)에서 출토된 귀면 중에 이마에 '왕(王)'자를 넣었거나 여의주를 이마 중앙부에 표현한 것이 있어 사천왕으로서 용을 나타낸 것임을 알 수 있다.

뿔 모양은 소뿔, 양뿔, 사슴뿔, 용각 등으로 구별할 수 있다. 또 귀의 모양도 여러 유형으로 나타난다. 어느 것은 소라 나팔처럼 크게 나타난 것이 있고, 소나 개의 귀를 닮은 것도 볼 수 있다.

사찰의 불전(佛殿)이나 불탑(佛塔)에 용머리 장식을 붙였던 것은 현재 국립중앙박물관, 국립경주박물관이나 호암미술관 등에 소장되어 있는 청동탑에서 찾아볼 수 있다. 실제로 경주 안압지에서는 용머리 장식이 여러 종류 발견된 바 있다. 이를 통해 본래 도깨비 얼굴 모양이 궁궐 건축이나 무덤에 장식된 것은 주로 맹수의 얼굴로 표현되었으나 점차 불교 의장으로 변화되면서 용의 얼굴로 나타났음을 알 수 있다.

또한 점차 시대가 바뀌면서 사람 얼굴에 가까운 도깨비 얼굴이 나타났는데 고려 때 망와에서는 장승(長栍)의 모습 또는 가면(假面)의 모양이 특징을 이룬다. 그야말로 도깨비의 참모습이라 할 수 있는 형상이 일반적으로 나타난 것이다. 이러한 현상은 의례적인 표현으로 예부터 전해오던 풍속을 무난하게 드러낸다.

출토지를 알 수 없는 고려시대의 한 망와를 보면, 하회(河回)탈 모양과 너무 흡사해 아마도 이는 시대적 성정(性情)을 적절하게 표현한 것이라 생각한다.

조선시대에 접어들어서는 통일신라시대의 기본형을 크게 벗어나 인면과 같이 퇴화한다. 뿔 모양이나 소용돌이 모양의 수염도 없어지고 날카로운

These dokkaebi roof tiles emphasize different parts from other ghost-face tiles: they show horns on both sides of the forehead like dragon antlers. In addition, a close look at the face reveals that it is not that of an actual animal but rather a face created by the imagination.

These roof tiles are called dokkaebi roof tiles. However, in fact, they represent a front view of a dragon. The fact that such roof tiles have been excavated at the Buddhist temples near Gyeongju proves that they represent dragon images. The dragon, one of the four heavenly kings in Buddhism, has been believed to be one of four auspicious spirits along with the unicorn, the Chinese phoenix, and the turtle.

It turns out after all that the roof tiles on the end of the gables represent the dragon. Among ghost-face tiles that were excavated at Anapji, there are some tiles decorated with the Chinese character for 'king' and some tiles with jewelry on the forehead, which means that images represent the dragon as one of the four heavenly kings.

The horns are shaped like those of an ox, sheep, deer, or dragon. The ears show a variety of shapes with some looking like a conch shell, some like a cow's ear, and some like the ear of a dog.

Thus we see that dokkaebi faces were originally represented as the faces of wild animals when those shapes decorated the palaces or tombs, but gradually the shapes were transformed into the face of a dragon as decorations assumed the Buddhist design.

Moreover, as time went on, a human-looking dokkaebi face has emerged. The roof tiles of Goryeo are characterized by figures of totem poles and masks, which indicated the prevailing image of dokkaebi at that time.

The dokkaebi on concave roof tiles of the Joseon Dynasty is remarkable for its folk-art flavor. For example, its eyes, nose, and mouth are rather ordinary while its somewhat wild looking teeth and beard resemble those of a calabash mask. One roof tile shows a beard with a sawtooth pattern and two slitlike, open eyes or a shape that anyone could draw without any special technique.

As mentioned above, looking into the fanciful images of dokkaebi that have appeared in Korean plastic arts reveals that the dokkaebi has been handed down and transformed variously in accordance with the systems of belief, the character of the period, and the region.

The variety of facial expressions of the dokkaebi for some reason seems to arouse feelings of familiarity and remind us of the expressions sometimes seen on Korean faces. An expression that is dignified and serious, yet at the same time rustic, naive, and perhaps even a little foolish, is one we can easily find on the face of someone near to us. This would seem to be because the dokkaebi

이빨도 볼 수 없다. 이 형상에서는 무서움보다는 해학적(諧謔的)인 면을
볼 수 있으며 가식 없이 순박한 인간성을 표현한 것이라 할 수 있다.

조선시대 내림새기와의 도깨비에서는 민예적(民藝的) 취향이 더욱
두드러져 보인다. 예를 들어 단조롭게 표현된 눈과 코, 입, 마치 바가지
가면(탈)과 같이 제멋대로 묘사된 이빨, 수염 등이 그것이다. 어느
망와에서는 양쪽 볼에 톱니 모양으로 수염을 표현했고 두 눈은 쭉 째져서
치켜올린 형상으로 되어 있어 특별한 기술 없이도 누구나 표현할 수
있을성싶은 모습이다.

경복궁 자경전(慈慶殿)의 담장 협문(夾門)[16] 위에 있는 도깨비는 그런대로
그 특징이 돋보인다. 사자의 머리처럼 복슬복슬한 머리와 우모, 쫑긋한 귀,
윗입술 밑으로 날카롭게 뻗은 송곳니, 눈꼬리를 치켜뜨고 부라린 눈과 이마의
당초 모양 주름살 등은 전통을 잘 따르고 있고 전체 모양에서 조선시대의
특징을 갖추고 있다.

이처럼 우리 옛 조형 미술 속에 등장하는 도깨비의 표현을 살펴보면
'도깨비'라는 상상의 존재가 각 시대와 지역적 특성에 따라 또 사회 밑바닥에
깔린 신앙적 요소에 따라 다양하게 변화하며 계승되었음을 알 수 있다.

도깨비의 갖가지 표정을 볼 때 왠지 모르게 친근감이 가고 한국적인
얼굴 모습을 닮았다고 생각될 때가 있다. 근엄하면서도 어딘지 모르게
구수하고 순박하고 어리석은듯한 표정은 우리 주변의 누군가와 닮은 듯
보인다. 이는 그러한 조형이 나름대로 민족적 고유성을 지니고
계승되어 왔기 때문일 것이다.

전 문화재위원회 전문위원
임영주

has absorbed and carried with it the character and originality of
our people as it has been passed down to us.

Committee for the Conservation of Folk Art
Yim Young-joo

도판 설명

Description

5. 고구려 막새기와 도깨비무늬
Eaves Tiles
鬼面瓦

도깨비 얼굴이 기와 가득 들어가 있고 부릅뜬 눈과 눈 위로 이글거리는 불꽃, 크게 벌린 입에 날카로운 송곳니와 아랫니 그리고 두툼한 코가 특징이다. 붉은빛을 띠는 이러한 형태의 기와는 주로 평양 주변에서 발견되며 고구려 도깨비 기와의 전형적 형태이다.

13. 백제 벽돌 장식 도깨비무늬
Wall Tile
磚紋

부여 외리에서 발견된 이 도깨비 벽돌은 두 가지가 있다. 벽돌에 새겨진 무늬에서 보면 도깨비 형상은 비슷하나 아래쪽 무늬가 다르다. 하나는 기암괴석 모양의 산과 흘러내리는 물, 흐르는 운무 같은 무늬가 펼쳐져 있고 다른 하나는 연꽃무늬가 마치 받침대처럼 도깨비의 발을 에워싸고 있다. 도깨비 형상은 얼굴에서 뻗친 험악스러운 털 갈기와 팔에서 솟아오르는 불꽃무늬가 힘차다. 또한 강인하게 뻗은 팔, 다리의 기괴한 형태와 날카로운 발톱 그리고 현대적 디자인의 허리띠가 인상적이다.

15. 신라 막새기와 도깨비무늬
Eaves Tiles
鬼面瓦

이 기와는 표면이 단단해 고온에서 소성했을 것으로 추정된다. 바탕흙인 태토(胎土)가 치밀해 삼국시대 기와의 특징을 나타낸다. 문양은 막새면을 꽉 차게 배치했으며 매우 양감 있게 표현해 무거운 형상을 취한다. 문양은 상부 중앙에 보수형의 입식을 두고 양측으로 뿔이 솟아 있다. 날카로운 송곳니를 드러내고 있어 벽사와 깊은 관련이 있음을 보여준다.

16. 신라 막새기와 도깨비무늬
Eaves Tiles
鬼面瓦

문양은 막새면을 원권(圓圈)으로 구획하여 안쪽에 귀면을 그리고 바깥쪽에는 연화문을 이룬다. 문양의 귀면이 바깥쪽의 연화문보다 양감 있게 솟아 있다. 귀면은 큰 눈과 코, 크게 벌린 입에 두 개의 날카로운 송곳니 등으로 묘사되어 사나운 모습이다. 귀면 안쪽에 자엽(子葉) 두 개가 배치된 연화문 형식으로 보아 제작시기는 삼국시대 말기로 추정된다.

22. 통일신라 녹유 바래기기와 도깨비무늬
Green-glazed Finishing Tile for Eaves
釉面瓦當紋

이 도깨비기와는 표면이 그리 단단하지 않아 낮은 온도에서 소성했을 것으로 추정된다. 전면에 유약이 시유된 녹색 기와이다. 윗부분이 둥글고 아랫부분 가운데에는 커다란 반원이 있는 형태이다. 막새면은 상서로운 기운인 서기(瑞氣)와 안면(顔面) 등의 문양이 가득 메우고 있으며, 특히 날카롭게 솟아난 코에서 무서움과 역동감을 느낄 수 있다. 가장자리에 전면 배치된 구슬문양에서 힘을 느낄 수 있다. 제작 시기는 7세기 후반으로 추정된다.

33. 통일신라 바래기기와 도깨비무늬
Eaves Tiles
鬼面瓦當紋

표면이 단단하고 녹유의 색깔을 띠고 있어 800℃ 전후에서 소성했을 것으로 판단된다. 아래쪽에 반원형의 홈이 있는 점으로 볼 때 마루용으로 사용되었을 것이다. 정면관의 귀면은 이마에 두 갈래의 뿔이 돋아나 있고 굴곡진 눈썹 아래에는 부릅뜬 눈이 돌출되어 있다. 커다란 코는 들려 있고 크게 벌린 입에는 날카로운 송곳니와 세 개의 이빨이 드러나 있다. 좌우 가장자리에는 이중으로 구슬무늬를 배열하고 윗부분에는 당초문을 새겼다. 특히 눈과 코는 매우 양감 있게 표현되어 강인한 역동감을 느낄 수 있다. 문양의 배치 구도와 생동감 있는 기운을 감안한다면 제작 시기는 7세기 후반으로 추정할 수 있다.

83. 통일신라 막새기와 도깨비무늬
Eaves Tiles
鬼面瓦

이 기와는 표면이 약해 낮은 온도에서 소성했을 것으로 추정되며 표면색은 회갈색이다. 문양은 구슬무늬로 구획해 안쪽에 귀면을 배치하고 바깥쪽은 귀갑문으로 이루어져 있다. 비록 소형의 귀면문이지만, 코와 입을 날카롭게 표현한 것에서 악귀를 물리치는 힘이 느껴진다.

87. 통일신라 막새기와 도깨비무늬
Eaves Tiles
鬼面瓦

귀면은 솟아난 눈을 부릅뜨고 있고 코는 과장되어 있으며 입은 크게 벌려 이빨을 드러내어 악귀를 물리칠 만한 힘이 느껴진다. 그러나 이전 시기의

5. Goguryeo Eaves Tile-Dokkaebi pattern
Eaves Tiles
鬼面瓦

The Dokkaebi face which fills up the entire tile space features sharp eyes with intense flames above the eyes, wide open mouth, sharp fangs and lower teeth, and a bulbous nose. This type of reddish tile is found mainly around Pyongyang and is typical of the Dokkaebi roof tiles of Goguryeo.

13. Baekje Decorative Wall Tile-Dokkaebi pattern
Wall Tile
磚紋

Two Dokkaebi brick designs found in Oe-ri, Buyeo. Patterns on the brick has similar Dokkaebi faces with different patterns on the bottom. One has pattern of a bizarre rock-like mountains, flowing water, flowing clouds; the other has a lotus pattern reminiscent of a pedestal covering the Dokkaebi's feet. The Dokkaebi has a vicious looking hair extending from the face, and energetic flame pattern arising from the mane and the arm. Also notable is the bizarre shapes of the robust arms and legs, sharp claws and a contemporary belt design.

15. Silla Eaves Tile-Dokkaebi pattern
Eaves Tiles
鬼面瓦

As evident from its hard surface, it is estimated this tile was fired at high temperature. The density of its base shows the characteristics of tiles from the Three Kingdoms era. The pattern takes up the entire space and the volume gives it a heavy appearance. In the upper center area is a Chinese door-lock style headgear with horns surging on both sides. Exposure of sharp fangs signifies a deep connection to apotropaic beliefs.

16. Silla Eaves Tiles-Dokkaebi pattern
Eaves Tiles
鬼面瓦

The tile is a circle divided by an inner section exhibiting a facial pattern and the outer section featuring a lotus design with the facial pattern rising more voluminously than the lotus design. A ferocious portrayal of the facial pattern depicts giant eyes and nose, wide open month, and two sharp fangs. Given that two seed leaves are placed on the inner part of the facial pattern in the form of a lotus design, this is estimated to be constructed at the end of the Three Kingdoms period.

22. Unified Silla Green-glazed Eaves Finishing Tile-Dokkaebi Pattern
Green-glazed Eaves Finishing Tile
釉面瓦當紋

It is estimated that this Dokkaebi tile was fired on low temperature as its surface is not too hard. The front section of this green roof tile is glazed, the top is round and the center of the bottom section is a big semi-circle. The end tile is full of auspicious energy and a sense of fear and dynamic movement is present especially with sharply raised nose and powerful energy emanating from the beads placed all around the edge. The production period is estimated to be late 7th century.

33. Unified Silla Eaves Tile-Dokkaebi Pattern
Eaves Tiles
鬼面瓦當紋

The Dokkaebi face which fills up the entire tile space features sharp eyes with intense flames above the eyes, wide open mouth, sharp fangs and lower teeth, and a bulbous nose. This type of reddish tile is found mainly around Pyongyang and is typical of the Dokkaebi roof tiles of Goguryeo.

83. Unified Silla Eaves Tile-Dokkaebi Pattern
Eaves Tiles
鬼面瓦

A weak surface on this tile indicates it was likely fired at low temperatures. The surface color is grayish brown. It is divided by an inner facial pattern and an outer tortoise shell pattern. Though a compact facial pattern, the power to defeat demons can be sensed in the sharp expression of the nose and mouth.

87. Unified Silla Eaves Tile-Dokkaebi Pattern
Eaves Tiles
鬼面瓦

The facial pattern reveals fiercely raised eyes, an exaggerated nose, wide open mouth with exposed teeth conveying sufficient strength for defeating demonic spirits. However, the perceived power and fear from previous period's Dokkaebi tiles has vanished and the emphasis has become somewhat humorous. Voluminous expression of eyes and nose fills up the entire space.

도깨비기와에서 느껴지는 강인한 힘과 무서움은
사라지고 다소 해학적인 면이 강조된 듯하다.
문양은 눈과 코를 양감있게 묘사해 막와를 가득
메우고 있다.

93. 통일신라 내림새기와 도깨비무늬
Eaves Tiles
鬼面瓦

내림새 가운데에 배치된 귀면은 입에서 나온
상서로운 기운으로 양측 여백을 채웠다. 귀면은
눈, 코 등을 양감 있게 묘사했고 기운은 유려한
곡선을 그리며 뻗어 있다. 문양이 대칭을 이루어
구도 면에서 안정감을 보이지만 양감이 부족하고
기운의 선에서 다소 무기력감이 느껴지므로
제작 시기는 통일신라 중기로 추정된다.

95. 통일신라 내림새기와 도깨비무늬
Eaves Tiles
鬼面瓦

절반 정도가 소실된 이 기와는 막새면 가운데에는
귀면을 장식했고 양측에는 화려한 당초문이
새겨져 있다. 귀면을 자세히 들여다보면
눈동자까지 표현된 눈과 가운데가 움푹 들어간 코,
끝이 말린 수염이 자아내는 익살스러운 분위기를
느낄 수 있다. 가장자리는 마모가 심하며
구슬무늬가 조밀하게 배열되었다.

93. Unified Silla Roof-End Tile-Dokkaebi Pattern
Eaves Tiles
鬼面瓦

The facial pattern is placed in the center and the surrounding space is filled with auspicious energy coming from the mouth. Its voluminous eyes and nose is accompanied by the energy stretched in smooth curves. The symmetrical pattern shows stability of composition, but the lack of overall volume and somewhat delicate lines of the energy indicate this was likely constructed from the Mid Unified Silla period.

95. Unified Silla Roof-End Tile-Dokkaebi Pattern
Eaves Tiles
鬼面瓦

At the center of this tile, half of which has been destroyed, is a facial pattern with splendid surrounding arabesque pattern. A closer examination of the face reveals the pupil of the eyes, sunken nose bridge, and humorous expression of the curled up mustache. The edges are badly worn and the beads densely arranged.

참고문헌
자료도움

References
Research Assistance

가회민화박물관.『청도깨비의 익살』
　　　서울: 가회민화박물관 출판부. 2005
관조, 강순영.『대웅전, 관조 스님 사진집』
　　　서울: 미술문화. 1995
국립경주박물관.『국립경주박물관』
　　　서울: 통천문화사. 1996
국립경주박물관.『신라와전新羅瓦塼: 아름다운 신라기와, 그 천년의 숨결』
　　　서울: 국립경주박물관. 2000
국립대구박물관.『한국의 문양 용(龍)』
　　　서울: 통천문화사. 2003
국립부여박물관.『부여박물관 진열품도감』
　　　서울: 삼화출판사. 1977
국립중앙박물관『안압지』
　　　서울: 국립중앙박물관. 1980
국립중앙박물관.『국립중앙박물관』
　　　서울: 통천문화사. 1996
국립중앙박물관.『백제百濟』
　　　서울: 통천문화사. 1999
국립중앙박물관.『유창종 기증 기와.전돌』
　　　서울: 국립중앙박물관. 2002
김성구, 김유식, 국립중앙박물관.『한국전통문양 3_기와.전돌』
　　　서울: 한국박물관회. 2002
삼성문화재단. <<문화와 나 2002 (겨울)>>
　　　서울: 삼성문화재단. 2002
세중돌박물관.『우리 옛 돌들의 이야기, 그 살아있는 영혼과의 대화』
　　　서울: 세중돌박물관 학예연구실. 2000
이임정.「한중일 도깨비 얼굴무늬 비교 연구」
　　　서울: 홍익대학교 대학원 시각디자인과 석사학위논문. 2006
임영주.『한국문양사: 한국미술양식의 흐름』
　　　서울: 미진사. 1983
조자용.『우리문화의 모태를 찾아서: 한국인의 삶.얼.멋』
　　　서울: 안그라픽스. 2001
한국문화재보호재단.『한국의 무늬』
　　　서울: 예맥출판사. 1995
京都帝國大學文學部.『新羅古瓦硏究』-교토제국대학 문학부『신라고와연구』
　　　연구보고 13책. 교토제국대학. 1934

박물관
가회민화박물관
국립경주박물관
국립중앙박물관
유금와당박물관

Buyeo National Museum. <<Buyeo National Museum, Museum Display Book>>
 Seoul: Samhwa Press. 1977
Cho Ja-Yong. <<In Search of Our Cultural Heritage: The Korean Life, Soul, and Design>>
 Seoul: Ahn Graphics. 2001
Daegu National Museum. <<Korean Dragon Patterns>>
 Seoul: Tongcheon Publishing. 2003
Gahoe Museum. <<The Humor of Blue Dokkaebi>>
 Seoul: Gahoe Folk Art Museum Press. 2005
Gyeongju National Museum. <<Gyeongju National Museum>>
 Seoul: Tongcheon Publishing. 1996
 Seoul: The Korean Museum Association. 2002.
Gyeongju National Museum. <<Silla Tiles: Beautiful Silla Roof Tiles, Breath of a
 Thousand Years>>
 Seoul: Gyeongju National Museum. 2000
Kim Sung-Koo, Kim Yu-Sik, National Museum of Korea. <<Three Korean Traditional
 Patterns_Roof Tiles and Stones>>
 Seoul: The Korean Museum Association. 2002
Korea Cultural Heritage Foundation. <<Korean Patterns>>
 Seoul: Yemeak Publishing. 1995
Kwanjo, Kang Soon-young. <<Mahavira Hall, Kwanjo Monk Photo Collection>>
 Seoul: Art Culture. 1995
Lee Yim-jeong. <Comparative study of Korean, Chinese, and Japanese Dokkaebi
 Face Patterns>
 Seoul: Hongik University Master's Thesis, Graduate School of Visual Design. 2006
National Museum of Korea. <<Roof Tiles and Stones donated by Yoo Chang-jong>>
 Seoul: The National Museum of Korea. 2002
Samsung Foundation of Culture. <<Culture and I 2002 (Winter)>>
 Seoul: Samsung Foundation of Culture. 2002
Sejoong Stone Museum. <<Stories about Stones of Our Past, Conversations with
 their Living Spirits>>
 Seoul: Sejoong Stone Museum Academic Research Center. 2000
The National Museum of Korea <<Anapji>>
 Seoul: The National Museum of Korea. 1980
The National Museum of Korea. <<Baekje>>
 Seoul: Tongcheon Publishing. 1999
The National Museum of Korea. <<National Museum of Korea>>
 Seoul: Tongcheon Publishing. 1996
Yim Young-joo. <<History of Korean Patterns: Trends in Korean Artistic Styles>>
 Seoul: Mijinsa. 1983
京都帝國大學文學部.『新羅古瓦研究』-Kyoto Imperial University Department of Literature
 <<Study on Ancient Silla Tiles>>
 Research Report Volume 13. Kyoto Imperial University.1934.

Museum
Gahoe Museum, www.gahoemuseum.org
Gyeongju National Museum, gyeongju.museum.go.kr
National Museum of Korea, www.museum.go.kr
YooGeum Museum, yoogeum.org

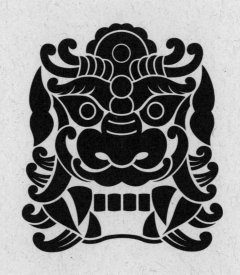